朱穌典編

音樂概論

中華書局印行

自序

從音樂概論的性質上看起來，有二種不同的編法．一種是採集對於音樂的各種論述分別地介紹一下以供研究音樂者的參考；一種是把音樂的全般知識總括地說明一下以供愛好音樂者的展望前一種較為高深而空泛沒有後一種的合於實際的需要音樂的門類至繁愛好音樂的青年，既無力遍讀各種門類的專書，非先將整個的音樂鳥瞰一下，就難得到正確的認識無從踏進研究音樂的門徑故本書決定採用了後一種編法．

要在這樣一百五六十面的小冊子中網羅音樂的全部知識，詳細加以敘述，事實上當然是不可能的祇好提綱挈領刪繁就簡的寫下去但是寫完了非出版來還嫌篇幅太多，不得已又將末了一章『音樂史略』刪去因本書局已另有西洋音樂史綱要二冊，可供參閱這是要向讀者附帶聲明的．

<div style="text-align:right">朱穌典</div>

音樂概論目錄

音樂概論

第一章　緒論

甚麼叫做音樂　　不論研究甚麼學問，第一步先要明瞭它的大體的觀念。研究音樂也是先要明瞭甚麼叫做音樂；但是對於這種問題並非簡單的一句話所能解答尤其是對於高尚的學問，如音樂美學哲學等要用簡單的話來說明它，非常困難，如若說：『音樂是給我們快感的一輩調和的聲音所組成的。』則仍須追加說明『怎樣能給我們快感』？『怎樣才能調和』？『聲音怎樣發生的？』『組成的方法怎樣』等問題了。而全部音樂的研究，亦無非解說這幾種問題。

廣義的音樂和狹義的音樂　　音樂可分為廣義的和狹義的二種意味。

就廣義的說，這大宇宙全是音樂的世界嚦嚦的鶯聲，呢喃的燕語，可算優美的音樂；風濤澎湃，是壯烈的音樂以及車輪聲馬蹄聲蟲鳴聲犬吠聲無一不可認爲一種音樂若將我等作爲音樂世界中的一分子想，亦頗有味但就狹義的說，音樂的範圍非常狹小鳥不能奏音樂它的鳴聲是呼求配偶的；風不能奏音樂它的聲音是因使空氣以某種速度進行而生的；雨不能奏音樂它的聲音是一滴一滴落下來的水與某物體衝突而生的；所謂眞正的音樂，是要能够表現人類的感情，到了興奮激昂的時候途不能表示人類感情的，便不能叫做音樂。

足要求，這就是器樂的基礎音樂的起源，既然是表現人類的感情的所以不能堪沈默於是用特種聲音來表現這就是聲樂的基礎。更進一步打擊器物以滿

音樂和藝術　　人類的精神活動，本有二方面一方面是感情，一方是理性，不能偏廢所以從感情的要求所生出來的音樂在原始時代本無所謂音階

（Scale）拍子（Tact）調性（Tonality）和聲（Harmony）等的規定，後來經過了理性的整理，使它跟着人類文明的程度逐漸進化才能表現文明人的複雜的感情才能使文明人發生快感和美感才能成爲一種藝術。

音樂在藝術中是最不受拘束最不惜助客觀最易消失最難捉摸的它能將一切的情感直接傳達於人們它能將我們的人格精密而完全地表現出來，所以說音樂是最直接最抽象最精密發表人類全人格的唯一的藝術。

音樂的效果和利用

音樂和人類的歷史比較其他的藝術來得永久，比較其他的藝術來得普遍而深切不但搖籃曲能催着孩子們安睡山歌能恢復勞工們的疲勞軍樂能鼓勵兵士的勇氣讚歌能增加敎友的信仰情歌可以打動情人的心弦宴樂可以助長賓主的歡娛從大的方面說：音樂可以表示民族的精神可以通倫理可以移風易俗可以推知國家的盛衰。從小的方面說：音樂可以慰安人們的心情可以統一集團的精神可以提高個

人的思想。

音樂的定義　音樂英語是 Music，德語是 Musik，法語是 Musique，意語是 Musica，它們的語原是拉丁語的 Musica 及希臘語的 Mousika 有『美音的連續』的意思所以最簡單的音樂的定義就是『美音的連續。

稍詳細點的定義就是前幾節已經解釋過的幾則：『音樂是給我們快感的一輩調和的聲音所組成的。』『音樂是利用人聲和樂器的音來充分表現人類的感情生活的。』『音樂是最直接最抽象最精密發表人類全人格的唯一的藝術。』

更詳細點說：『音樂是備有一定的音調旋律拍子和聲的一輩樂音繼續出現，能與聽者奏者以高尚的精神快樂的一種高尚藝術。』對於這個定義若還嫌它曖昧不明，請須讀完本書自能了解。

　　問題

一　在我國樂書中，對於音樂的解說是怎樣的?

二　丁丁的伐木聲，唧唧的機織聲，可以算作音樂麼？

三　各種集會時，爲甚麼要加入音樂和歌唱？

四　能多舉幾種例，來說明音樂的效用麼？

五　論語有「子在齊聞韶三月不知肉味。」是甚麼緣故？

六　我們爲甚麼不可以去接近那些「油腔滑調」的「靡靡之音」的音樂

第二章　音響大要

（Acoustics）。

音樂是用音做材料，所構成的藝術，所以我們在研究音樂以前，最好要曉得一些關於音的科學知識從科學上專門研究音的知識的學問叫做音響學

音是怎樣發生的　　不論那一種聲音，都可說是由振動而發生的。例如月琴，梵華林（Violin）等，是由弦線的振動發出來的聲音銅鑼大鼓等是由銅片或皮膜的振動發出來的聲音在發音時如目力不能看見它的振動，祇要用手去撫摩一下就可以感覺到。或用短小的紙片摺成人形騎在平置着的弦線的中央或撒些粗砂在平置着的鑼鼓的上面一使發音則弦線上的紙片飛下來，鑼鼓上的砂粒都在那裏跳躍了這都可證明發音是受着振動的緣故又如橫笛和喇叭的聲音是由管內空氣的振動發出來的若用玻璃做成的橫笛中

間放入少許的砂則吹奏時，管中的砂和着空氣一起受着振動跳出來了。吹奏喇叭時用手觸管的外面，也可覺得他的振動。又如在空中飛舞手杖彈丸從槍腔中射出來，都有一種聲音，這種聲音是由手杖和彈丸在空氣中飛動得很快，依着他所經過的跡空氣就生出間隙來，周圍的空氣又卽刻來補塞間隙，這部分又過於濃厚了，不得不再反向四周，這樣的空氣在那部分二三回的往返運動，就生出聲音來了，這聲音並非是從手杖或彈丸發出來的，他如人的聲音是從咽喉中聲帶的振動發生的，簧風琴的聲音是從簧舌的振動發生的，總說一句：『聲音是由振動發生的。』

音是怎樣傳達的　音的傳達是靠着空氣的，空氣傳音的波動，如同平靜如鏡的水面投入小石子的現象一樣，投入的小石子，就算發音的物體傳波動的空氣就像水了。不過水的波動，是動力波和水平波，總稱橫波。（有波動實驗器和波動模型可供實驗此處從略。）傳音的空氣波動，是疏密波又稱竪波。

空氣受到音的振動，一部分壓縮（密）了，他部分就稀薄（稀）稀薄了，又受

他部分的壓縮這樣的壓縮稀薄稀薄壓縮在同週期中反覆的交互的向四方

擴大前進就傳達聲音到各處來了。

空氣傳達聲音的速度因空氣的溫度有所不同，即空氣暖的時候，音的傳

達速冷的時候傳達遲依據學者種種實驗的結果每秒鐘聲音進行的速度如

下表所示：

氣溫 （攝氏表）	音的速度 （公尺）
0°	331.0
1	331.6
2	332.2
3	332.8
4	333.4
5	334.0
6	334.6
7	335.2
8	335.8
9	336.4
10°	337.0
11	337.6
12	338.2
13	338.8
14	339.4
15	340.0
16	340.6
17	341.2
18	341.8
19	342.4
20°	343.0
21	343.6
22	344.2
23	344.8
24	345.4
25	346.0
26	346.6
27	347.2
28	347.8
29	348.4
30°	349.0

空氣的傳達聲音，不但因溫度的關係有遲速，對於空氣的乾濕及氣質亦

有不同其中以輕氣為最速以綠氣為最遲。

除空氣能夠傳達聲音外，其他的液體和固體，也能傳達聲音，例如游泳的人，將全身潛沒在水中，能聽到水上的聲音又深水中有爆發的聲音遠方的人也能聽到，這都是水能傳達聲音的證據要試驗固體能夠傳音可將鐘表置在室內與人隔開若干步以剛才聽不到鐘表的聲音為度另用長的細金屬絲一端繫在鐘表的機械上，他端用人的牙齒嚙着這樣雖再立遠一些也能聽到鐘表的聲音了。原來聲音是從細金屬絲上傳到牙齒經過頭骨達於聽神經的。為甚麼細金屬的一端，要用牙齒嚙着不用手來拿住呢因為聲音通過固體硬的比較容易通過軟的中途容易消失。

音是怎樣感受的　　從物體的振動，周圍的空氣受着鼓盪，生出疏密的波來，就是音波由空氣傳達到我們的聽覺機關，刺戟聽神經，再由聽神經傳到腦髓生出各種的感應和意識來這種音的感受實在非常複雜可說是一種靈妙的心的作用，倘使我們的聽覺機關——更根本的說是腦中樞作用有故障

時，不論那種客觀的音，都不能生出我們主觀的意識而感受到，所以感官的銳敏和遲鈍，所感受音的範圍，亦各不同，人們聽覺機關的不良，他的主要原因，有因先天的遺傳，有因後天的疾病程度上的差異，可由教育和練習得到多少的補救和改善。

音的種類及其性質　音，大體可分為二大種類其一振動非常不規則，瞬間變化沒有一定的高度的，如砂礫道路上的車輪聲指甲括玻璃聲等叫做噪音（Noise）。其二振動正規則的，有一定高度的音，如風琴聲笛聲等叫做樂音（Music tone）又據一般的說法能給人快感的聲音叫做樂音反之給人不快感的，叫做噪音。不過這是不能一概而論過分強的樂音也能使人感覺到不快把噪音相當的連續起來也能使人感覺到愉快所以發噪音的大鼓（Bass-drum）和鐃鈸（Cymbals），都被採用於樂器演奏中了普通音樂中所用的聲音，都是樂音所以下面專說樂音。

講到樂音的性質，須具有長度，強度，高度，音色等四種特性，就是某一樂音，必定有一定的長，一定的強，一定的高，和它特有的音色使我們聽到。音樂就是以此等的性質來做表現材料的藝術。

音的長短，是根據發音體振動繼續時間的長短的，振動時間長則音長，動時間短則音短。音的強弱，是根據發音體振動振幅的大小的，振幅大則音強，振幅小則音弱。例如把琴弦重彈一下，振幅大音強輕彈一下，振幅小音弱重彈後，弦的振幅逐漸減小聲音亦由強而弱，終至靜止聲音亦弱至聽不見了。音的高低，是根據發音體振動數的多少的，以一秒鐘作單位振動數多則音高，振動數少則音弱。例如彈一下短細緊張的弦線所發的音，自然比長粗寬弛的弦線所發的音來得高因這兩種弦線每秒鐘中振動的次數不同的緣故。用各種樂器分別奏同樣長短，強弱，高低的聲音我們爲甚麼聽得出這是某樂器呢？都因爲音色的不同音色的差別是怎樣生出來的？據學者的研究，音色是由發音體的振

動狀態的差異，此種振動狀態，肉眼雖不能看見，但可用種種的器械實驗出來。

上述樂音的四種性質，音色是各樂器或人聲所固有的，可算得絕對的性質；長短高低強弱三種是音和音相互比較出來的，是相對的性質；從此等相對的性質的對照組合形成音樂，也可以說這三種性質是音樂的要素。在合唱合奏的時候各種音色的美便能盡量地發揮出來了。

音樂上所用的音　　音是由振動發生的，已如上述據學者的研究，每秒鐘振動數——一往復的次數——從十六次到三萬次以內的所發的聲音，我們可以聽到，在這範圍以外的音就非普通聽覺所能聽到了，通常講話的聲音，聲帶的振動數男子每秒約一百次到二百次，女子每秒約二百次到六百次音樂上所用的音的振動數，在聲樂每秒八十次到一千次，樂器每秒三十次到七千次之間，餘外過高或過低的音用於音樂不見得有滿足的結果，自沒有採用的必要了。

音的高低，既依發音體振動數的多少而定的，嚴密的說起來，相差一振動，

就相差一音，依振動數的不同，音的數目就非常的多了；不過在我們不完全的

聽覺對於振動數十分接近的音是聽辨不出的，而且音樂上所需要的音亦決

不要這樣的多，這樣的複雜今日的音樂普通衹要用到八九十個高低不同的

音，這些音中性質相異的衹有十二個，十二個中以七個做基礎各式各樣的組

合起來，構成了今日的音樂。

音樂上所用的音都有一假定的名稱，就叫音名。音名各國不同，七個基礎

的音名都用七個字或字母來代表它。如左表：

國名	音						名
中國	宮	商	角	變徵	徵	羽	變宮
英美	C	D	E	F	G	A	B
德奧	C	D	E	F	G	A	H

法國	Ut	Re	Mi	Fa	Sol	La	Si
意國	Do	Re	Mi	Fe	Sol	La	Si
日本	ハ	ニ	ホ	ヘ	ト	イ	ロ

這七個基礎音名可以反復重用。最簡單的記寫法比基礎七音低一組的,在音名下記一小點低二組的,下記二小點比基礎七音高一組的,在音名上記一小點高二組的上記二小點以示區別。如:

低一組七音
A͵B͵C͵D͵E͵F͵G͵A͵B͵

基礎七音
A B C D E F G A B

高一組七音
A·B·C·D·E·F·G·A·B·

正式的記法應如:

A₂ B₂ C D E F G A B c d e f g a b c¹ d¹ e¹ f¹ g¹ a¹ b¹ c² d²

每一組音中,E—F,F—B—C,相隔半音餘外的兩音間相隔都是全音。每一

組中除七個本位音外還有五個比本位音高半音或低半音的變化音叫做嬰C，嬰D嬰F，嬰G，嬰A或變D，變E變G變A變B．所以每一組中共有十二個音如：

變化音	嬰C變D	嬰D變E		嬰F變G	嬰G變A	嬰A變B		
本位音	C	D	E	F	G	A	B	C

（C 全音 D 全音 E 半音 F 全音 G 全音 A 全音 B 半音 C）

嬰C和變D，嬰D和變E等完全是同一個音，不過在理論上的稱呼是不同的。（參照第五章音階論）

以上各音祗表示相對的高沒有表示絕對的高度；就是沒說明怎樣叫C音怎樣叫A音？這音到底有多少振動數這種表示絕對高度的標準，在音樂演奏上非常重要，一八五八年巴黎科學院規定以溫度華氏59°或攝氏15°的時候，

一秒鐘內四百三十五雙振動的A音做標準音並經一八八五年奧國維也納的國際調音會決議各國共同採用作爲國際高度（International pitch）又依着比例，算出C音爲二百六十一雙振動，Ċ音爲五百二十二雙振動。此外各音的振動數可依下列的比例計算出來。

音名	C	D	E	F	G	A	B	Ċ
比例	1	$\frac{9}{8}$	$\frac{5}{4}$	$\frac{4}{3}$	$\frac{3}{2}$	$\frac{5}{3}$	$\frac{15}{8}$	2
振動數	261	293	326	348	391	435	489	522

問題

一　用弓來拉胡琴，是弓發出聲音來呢，還是弦發出聲音來？

二　大砲聲破竹聲是樂音呢還是噪音？

三　女子的聲音,比男子的聲音怎樣?

四　聲音的强弱和聲音的高低有甚麼不同?

五　雷聲和鳥聲,那個强那個弱,那個高那個低?

六　習慣上常用的「請勿高聲談話」這高聲是指甚麼說的

七　我們有聽不到的音麼?怎樣的音是我們聽不到的?

八　能够唱一個很長的長音和很短的短音麼?

九　分用各種樂器,來彈奏同樣長短,高低强弱的樂譜,我們為甚麼能够聽辨出這是那種樂器的聲音呢?

十　Ḋ 音和 Ȧ 音的振動數怎樣可以算他出來?

第三章　樂譜的知識

音樂是時間上成立的聽覺藝術，必須經過演奏才得欣賞比較空間的視覺藝術——繪畫彫刻等來得抽象來得無形所以容易消失難以把握樂譜是用種種的符號來表示音樂的形式和內容一見樂譜就可以知道樂曲大體的性質種類曲體感情等用樂譜來傳達作曲者的意識給演奏和欣賞的人猶之用文字來傳達言語思想一樣，有了樂譜才能窺知世界古今的音樂才能將樂想傳達於他人所以樂譜的知識為研究音樂的人，最初步最需要的功課。

人類的知識，日漸進化對於音樂的內容亦日漸複雜，非口授及粗簡的樂譜所能記載得了，現今各國所通用認為最有系統最完全的樂譜要算五線譜。

本章根據前述樂音的長短，強弱，高低三要素分別來說明樂譜記載的方法。

音的長短的記載法

在音樂上所表現的音的長短，除絕對規定的地

方以外，都祇表示相對的長短，所謂音符，就是表示這種長短所用的記號，

音符表示音的長短的方法，先假定怎樣長的一個音叫做全音，用全音符

來表示它。對於這個音長的二分之一，四分之一，八分之一，十六分之一，三十二

分之一等相當的音就叫做二分音，四分音，八分音……等用二分音符，四分音

符，八分音符……等來表示。

長	音符的名稱	形狀
1	全音符	
1/2	二分音符	
1/4	四分音符	
1/8	八分音符	
1/16	十六分音符	
1/32	三十二分音符	

以上音符的右旁，若是附加一小點，叫做單附點音符，他的長要加原有音

符的一半。音符的右旁附加二小點，叫做複附點音符；他的長再要加一半的一

半。普通常用的附點音符大略有下列的五種：

複附點四分音符　$(\,|+|\!\!+|\!\!+|)$

複附點二分音符　$(\,|+|\!\!+|\!\!+|)$

單附點八分音符　$(\,|+|)$

單附點四分音符　$(\,|+|)$

單附點二分音符　$(\,|+|)$

音樂上所規定沒有聲音的地方叫做休止，表示休止時間長短的符號，叫

做休止符它的比例完全和音符相同，形狀如下：

長	休止符的名稱	形狀
1	全休止符	—

1/2　二分休止符

1/4　四分休止符

1/8　八分休止符

1/16　十六分休止符

1/32　三十二分休止符

附點休止符,和音符一樣,在它的右旁附有小黑點時間的關係與附點音符完全相同,故從略。

以上的音符和休止符,不論那一種的長,都祇能表示相對的關係。所謂全音符和四分音符,在實際上絕對的時間是沒有一定的,它的大體的標準,要看樂曲的快慢才能決定,這種表示樂曲快慢的記號叫做速度標語。最普通的如:

Largo, Larghetto　（拉爾各,拉爾格多）　慢

Adagio　（阿怛其奧）　稍慢

Moderato　　　　（摩特拉多）　　　　　不慢不快

Allegretto　　　（阿雷格来多）　　　　稍快

Allegro　　　　（阿雷格六）　　　　　快

這種速度標語的所謂快慢究竟快慢到甚麼程度，亦未確實的規定，演奏的人，對於音符所表示的長度不能精確難於一致，奥人梅爾智（Maelzel, J. N. 1772—1838）曾發明拍節機（Metronome）來統一速度的快慢規定音符絕對的長度。

拍節機的式樣，是附有機械發條的方錐體小箱前有一擺竿竿上有一個可以移動的小錘，竿後表上刻有40到208的數字使用時若把小錘移到與表上60的位置一樣高那竿擺動的快慢就是每分鐘六十次下到184的位置，每分鐘就擺動一百八十四次了，我們祇要規定一個四分音符或二分音符等於多少就能得到精確的速度了。例如：♩＝100，把拍節機的小錘移到表上

100 的位置,他的擺動每分鐘一百次,依着一擺動的時間來奏唱一個四分音

符,卽一分鐘能夠奏唱一百個四分音符以此作爲比例豈不非常正確嗎?

不過音樂是表情的速度的快慢與表情很有關係一首樂曲的速度,自始

至終決非固定不變所以拍節機雖能正確聲音的速度終嫌它太機械,太刻板,

不甚適用於細微的表情和臨時的漸次的速度變更。樂譜上常用臨時速度標

語如:

漸次急速

Accelerando　（阿契雷郎獨）　略作　Accel.

Stringendo　（司篤林琴獨）　略作　String.

漸次緩徐

Rallentando　（拉論湯獨）　略作　Rall.

Ritardando　（理達爾唐獨）　略作　Rit.

回復本來的速度

A Tempo　（阿登普）　略作　A. T.

任裝者的意思

Ad Libitum　（阿特　理皮敦）　略作　Ad. lib.

音的強弱的記載法

樂曲進行中，聲音的強弱必須在一定的時間內，循環的反復着，這種反復便叫做拍子，強聲的部分叫做強聲部，弱聲的部分叫做弱聲部，強聲部和弱聲部的位置是依縱線所區劃的小節來規定的，各小節中有一定的拍子，使音符的長短相等強弱的位置固定。

音樂中拍子的種類甚多，對於強弱的關係規定如次：

二拍子……有 2/2，2/4 等

第一拍強第二拍弱。

四拍子……有 4/4，4/8 等。

第一拍强第二拍弱第三拍中强第四拍弱。

三拍子……有 3｜4，3｜8 等。

第一拍强第二拍弱第三拍弱。

六拍子……有 6｜8，6｜4 等。

第一拍强，第二拍弱第三拍弱，第四拍中强，第五拍弱，第六拍弱。

此外尚有八拍子，九拍子十二拍子等普通不常用到以上拍子的基本種類爲二拍子和三拍子兩種複合起來成爲四拍子六拍子八拍子九拍子十二拍子等。强弱的關係可由上述的拍子推知不論那種拍子的樂曲各小節中的音符和休止符長短的配合法可用種種的變化但是它的强弱，仍是各小節統一的拍子的記載法是用疊寫的數字記在譜表的開頭音部記號之後亦有用 C 來代 4｜4，₵ 來代 2｜2 的都叫做拍子記號。

音由强弱長短的組合生出所謂節奏（Rythme）來音樂的對於節奏好

像詩的對於平仄抑揚，都是最切要的根本廣義的說，節奏有統一空間的時間的秩序的意味，如星體的運行，四季的循環晝夜的交替人類的動作言語草木鳥獸的生活都逃不了節奏的支配。

近世的音樂雖然以和聲（Harmony）做特色但沒有好的節奏依然不能成爲好的音樂和聲是從智的理論生出來的，節奏是從本能和自然生出來的，所以不知和聲的小孩和野蠻人對於節奏亦能感到自然的興味彼等雖沒有樂譜的觀念但是手叩足踏，自得拍子例如在舞蹈時所奏的舞蹈曲（Dance music）在行軍時所奏的行進曲（March）便有拍子鮮明節奏明快的特色，自然能夠使一般人易於了解。

音樂上除拍子規定的强弱外，有特別附加强弱記號於譜表上的所常用的强弱記號如：

最弱……PP（Pianissimo）

弱…………P(Piano).

中弱………MP(Mezzo piano)

中強………MF(Mezzo Forte)

強…………F(Forte)

最強………FF(Fortissimo)

漸次弱……∨ 或 Decres". (Decrescendo)

漸次強……∧ 或 Cresc. (Crescendo)

音的高低的記載法　　關於音的高低方面，在音樂的研究上居重要的地位。其中的音程論和音階論，在後章再為詳說，現在試以譜表作中心，稍為來說明一下.

樂音一般的性質及音名前章已經略述過了。實際上來表示音的高低的，就是譜表，換句話說:譜表（五線）是直觀的記錄音的高低的。

在現代，各國都以五線譜表作爲基礎記出如何複雜的音樂來，僅僅這五

條線的成立，也經過不少的改良具有長遠的的歷史。

說到樂譜發達的歷史，在西洋初用樂譜的年代已無從查考了，古代希臘

是用希臘文字 ΑΒΓΔΕΖΗΘ 等作爲表示聲音高低的記號，此法傳入羅

馬以後，羅馬人便改用羅馬字 ABCDEFG 七個字了，就所謂文字譜。不過

這種記譜法非常簡單，衹能表示樂音大概的高低，難以表示音樂的形式。其後

音樂漸次複雜，抑揚上的變化更爲顯著，到紀元八世紀才有所謂內馬（Neu-

me）的一種略號發明出來。此時的內馬，是用像爪搔樣的一種點線鈎的略號，

附記在歌詞上以暗示聲音抑揚的程度。第十世紀末加畫一赤色橫線相當於

F 音的高。至此內馬對於音名的高，才有基準，亦可算作現代五線譜表起源的

第一步胚胎。其後在赤線的上方更加畫一黃線，相當於 C 音。到第十一世紀意

大利人葵多（Guido）在原有紅黃兩線之外，更加二線，成爲四線，或稱葵多四

希臘的記譜法

(共一)內馬記譜法

(共二)全上

紅線

Per fice gref fuf meof infe tutuf

(共三)全上

黃線

紅線

Popule me uf

多線式

T T S T T

有量音符

線式。又因參用色線不甚便利，全部改用黑線，且在原線的左端分記F，C兩音名，應其必要增加GD等線。今日所用的音部記號，全由當時的G，F等追遺下來的.

照此的記法，在必要時有用到十幾條線的，線過多了太覺紛繁，最後才如

現在一樣只用五條線在必要時可以次第添加短線。

在十一世紀時，才有表示聲音長短的有量音符普魯士傅蘭客（Franco）

發明記於多數的線上以代內馬既可表示音的高低又可以定出音的長短到

這時候內馬記譜法也自然消滅了。不過當時的有量音符種類甚少，形狀又與

今日不同其後經不少的改良進步才成功今日的樂譜。

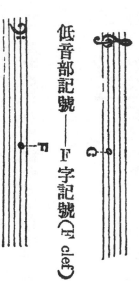

高音部記號——G 字記號（G clef）

低音部記號——F 字記號（F clef）

中音部記號——C字記號（C clef）

大譜表——從十一線改良成功的譜表（Grand or Great staff.）

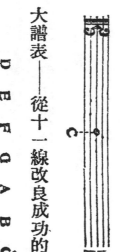

問題

「以上解說不充分的地方，及其他關於樂譜的知識——如記譜省略法裝飾音記號，發想記號，雜記號等——可參考拙著《音樂的基礎知識》或其他的樂典樂理書」

一　默看樂譜，可以算欣賞音樂麼？

二　我國以前的記譜方法怎樣？

三　樂譜的發達和音樂進步的關係怎樣？

四　一個全音符的長等於幾個十六分音符，等於八個幾分音符？

六　在六拍子的一小節內，聲音強弱順序怎樣？

六　甚麼叫節奏甚麼叫切分音？

七　譜表的前端爲甚麼要記音部記號？

八　拍節機有甚麼用處，如何用法？

九　試解說下列的記號和標語？

Allegro,　　♩＝80　　Rit.　　FF.　　∨

Larghetto,　　O　　Accer.　　MP.　　∧

第四章　音程論

音程的意義及其種類　對於高低不同的每一個聲音，都有一定的音名來代表他在第二章中已經說過了。現在要講到甚麼叫做音程（Interval）就是從某一音到某一音中間相隔的距離是指高度說的，例如C到E，或C到F中間的距離不同，就所謂音程度數不同了。原來音樂是由種種高低的聲音所組合成功的。所以對於種種音程的分解和他的關係是研究音樂的人必須明瞭而不能忽略的一件事。

音程間含有的度數，即稱爲一度二度三度……八度等。

一度　二度　三度　四度　五度　六度　七度　八度
(C—C)(C—D)(C—E)(C—F)(C—G)(C—A)(C—B)(C—C)

一度音程就是兩個同音（同度音），八度音程就是某音和高八度音或

低八度音（同名音），八度以上的音程如九度十度等在理論上可作爲二度，

三度音程。

音程可依含有半音全音的數目來分爲完全長短增減等五種現在以C

音爲基音，把各種音程的名稱和性質（半音全音數）表解如左：

完全　同度　（一）　（同音）
短　　二度　（一二）　（半音）
長　　二度　（一二）　（全音）
短　　三度　（一二三）　（全音半音）
長　　三度　（一二三）　（全全）
完全　四度　（一二三四）　（全全半音）
增　　四度　（一二三四）　（全全全）
減　　五度　（一二三四五）　（全全半音）
完全　五度　（一二三四五）　（全全半全）
短　　六度　（一二三四五六）　（全全半全半）
長　　六度　（一二三四五六）　（全全半全全）
短　　七度　（一二三四五六七）　（全全半全全半）
長　　七度　（一二三四五六七）　（全全半全全全）
完全　八度　（一二三四五六七八）　（全全半全全全半）

音程的轉回　　把音程上面的一個音移到下面來（移下八度），或下

面的一個移到上面去（移上八度），移換以後的音程，叫做轉回音程這音

轉回後的度數，對於原音程（未移前的音程）已經變更了如一度變為八度，

二度變為七度三度變為六度等轉回後音程的性質也有變更的例如：

完全一度　長二度　完全四度　長六度　完全八度

完全八度　長三度　完全五度　短三度　完全一度

完全五度　短七度　短二度

完全五度　長七度　短二度

完全四度　短六度　短三度

此外增減的音程轉回後亦同樣的變更例如：

減八度　減七度　減五度　減四度　減三度

增一度　增二度　增四度　增五度　增六度

依以上的例，知道音程轉回後性質的變更，如次記的法則

第一　長音程轉回後變爲短音程。

第二　短音程轉回後變爲長音程。

第三　增音程轉回後變爲減音程。

第四　減音程轉回後變爲增音程。

第五　完全音程轉回後仍爲完全音程。

再依前表看起來，曉得音程轉回後的度數，是從九減去原音程的度數，即

得。例如：完全四度的轉回從9減4得5的算式，就知道是完全五度音程了；短

三度的轉回9減3得6，即知是長六度音程了；增二度轉回9減2得7，即減

七度音程此種關係，便於暗記列如次表：

原音程的度數……	1	2	3	4	5	6	7	8
轉回音程的度數……	8	7	6	5	4	3	2	1

音程的協和和不協和

成功音程的二音同時發出來，就分協和的，或不

甚協和的，或不協和的三種區別，依音程的種類而異其協和的程度．

八度（例如 C—C）四度（F—C）五度（G—C）等完全音程，是最調和的音程，所以叫做完全協和音程一度音程是兩個同度音（可用二具同樣的樂器來演奏），八度音程是同名音有絕對協和的性質其振動數之比，對於八度為一比二的關係（即倍數），故稱為絕對協和音程完全五度及完全四度的協和音僅沒有空虛感覺的完全協和．

長三度（E—C）短三度（F—D）長六度（A—C）短六度（變A—C）的音程比較前述的諸種音程不甚協和，所以叫不完全協和音程這種三度六度音程必與以照顧才能充實。

長二度（D—C）短二度（F—E）長七度（B—C）短七度（變B—C）的諸音程以及其他的增減音程性質都是不協和的，所以稱為不協和音程。

據學者的研究，音程協和的程度，和振動數的比例，很有關係；其中數字較小的，最爲協和。現將協和的順序表示如左：

協和音程
　完全協和音程
　　一度(C—C) 1:1
　　八度(C—Ċ) 1:2
　　五度(C—G) 2:3
　　四度(C—F) 3:4
　不完全協和
　　長六度(C—A) 3:5
　　長三度(C—E) 4:5
　　短三度(C—E♭) 5:6
　　短六度(C—A♭) 5:8

不協和音程
　長二度(C—D) 8:9
　短二度(C—D♭) 15:16
　長七度(C—B) 8:15
　短七度(C—♭B) 9:16
　增四度(C—♯F) 32:45

問題

一　甚麼叫音程？

二　同度音和同名音有甚麼分別？

三　從C到E是三度音程，從C到·E，從C到·E　是幾度音程？

四　以D音爲基礎低音，試將下列各音程寫於譜表上：

(1)長三度，(2)增四度，(3)完全五度，(4)減六度，(5)長七度，(6)減八度，(7)長二度，(8)增一度。

五　寫出增六度，完全四度，短七度等轉回後的音程。

六　指出下列音程的協和或不協和：

(1)減二度，(2)完全四度，(3)增五度，(4)長七度，(5)短三度，(6)減八度

第五章　音階論

音階的意義及其種類

音名相異的七個音依着高低的順序排列起來，叫做音階（Scale）音階是準據聲音高低的關係成立的，爲作成曲調的基礎。

各時代各民族因國民性及社會環境的不同，自然的產生各別的音階，皆有特殊的表情此等音階特徵極爲顯著，對於世人感情的敘述，有很大的影響，在十六世紀的初期，尙應用數種的音階，其後因和聲學的進步依自然的淘汰受性質的變化現在的一般所用的主要音階祇有二種，就所謂長音階和短音階此二種音階都是八個音（最高音與最低音是同名音實在只有七音）成立的，他的全音和半音排列的順序如下表，（有弧線處距離半音餘都距離全音）

長音階

短音階

上行

下行

長音階和短音階的區別

長音階（Major）的第三音到第四音，第七音到第八音的距離是半音餘外的距離均是全音短音階（Minor）的第二音到第三音第五音到第六音的距離是半音餘外的距離均是全音長音階的名稱因為第一度到第三度間的音程是長三度。短音階的名稱因為第一度到第三度間的音程是短三度。

短音階
長音階

短音階	長音階
8	8
7	7
6	6
5	5
4	4
3	3
2	2
1	1

短三度　長三度

長音階屬於陽性善表快活雄壯等的感情短音階屬於陰性善表悲哀陰

鬱等的感情這兩種音階所含的全音多於半音，所以總稱全音階。

長音階的種類和構成法　　音階的第一音叫做主音（Tonic），或主調音以Ｃ爲主音所成立的長音階叫Ｃ調長音階，在各種長音階中不用變化音純用本位音的只有Ｃ調長音階一個，所以Ｃ調長音階有自然長音階基礎長音階模範長音階等稱呼。

把造成音階的八個音分作相等的兩部分下半部叫做下部四度音階（Lower tetrachord）上半部叫做上部四度音階（Upper tetrachord）兩部中全音和半音的位置也是一樣的。

下部四度音階

上部四度音階

若將上部四度音階的上部接續一個四度音階，可以成立一個新音階，這

新音階以G爲第一音（主調音），所以叫做G調長音階不過照新音階的上

部四度音階半音的位置看來是在第二音和第三音之間與下部四度音階不

同了，所以必須加一升高半音記號（♯）在上部第三音。

以此類推，在舊調的上部四度音階的上面加上一個四度音階再在第七

音加一♯記號升高半音，就成立新音階再把這種♯記號移記在譜表的首端

叫做調子記號。有嬰記號的長音階總稱嬰種長音階嬰種長音階有下列七調：

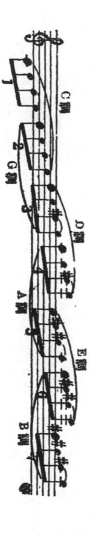

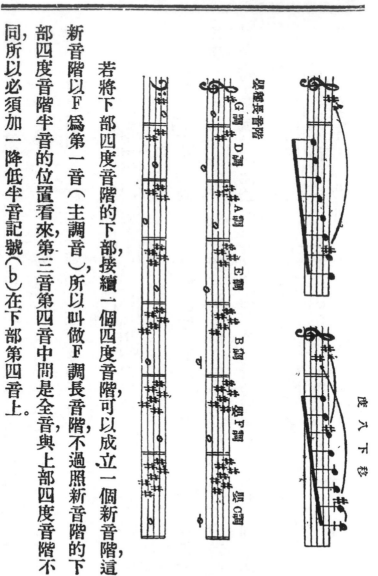

降八下移

貳纔長音階

G調　D調　A調　E調　B調　嬰F調　嬰C調

同，所以必須加一降低半音記號（♭）在下部第四音上。

部四度音階半音的位置看來，第三音第四音中間是全音與上部四度音階不

新音階以F爲第一音（主調音）所以叫做F調長音階，不過照新音階的下

若將下部四度音階的下部，接續一個四度音階，可以成立一個新音階，這

以此類推，在舊調的下部四度音階的下面，加上一個四度音階，再在第四

音加一♭記號，降低半音就成立新音階再把這種♭記號移記在譜表的首端，

叫做調子記號。有變記號的長音階，總稱變種長音階變種長音階有下列七調：

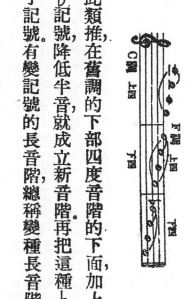

照此移調的方法嬰變兩種長音階共得十四調其中嬰C調和變D調嬰

F調和變G調B調和變C調記譜時和理論上雖有差別但在實際歌唱和彈

奏時毫無不同所以連同C調實際的長音階共計十二調。

短音階的種類和構成法　　短音階是以短三度爲基礎的音階其性質

陰鬱悲哀抒情的樂曲多用之有自然的和聲的旋律的三種音列中適合於短

音階順序的爲A到 Å 的八音此音階都是自然音組成的所以叫做自然的

短音階卽第二音和第三音間第五音和第六音間是半音餘均全音。

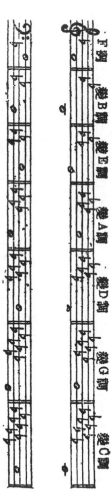

樂調是音階

F調　變B調　變E調　變A調　變D調　變G調　變C調

上例是A調短音階與C調長音階一樣，有自然短音階模範短音階基礎

短音階之稱不過這個音階中的第七音和第八音間是全音無論唱聽都有缺

陷所以實際上不適用於作曲祇可說明短音階的組織若使把第七音（導音

）用臨時昇記號移高半音這個短音階就叫和聲的"短音階和聲短音階第七音

移高半音後雖可使人滿足自然短音階的缺陷不過又發生兩個弊病出來了，

就是第六音到第七音是增二度聲音距離太遠不容易歌唱；一音階中含有三

個半音三個全音失了全音階的資格——全音階全音多於半音的。

第一音　第二音　第三音　第四音　第五音　第六音　第七音　第八音

所以和聲的短音階，祇適用於和聲，不適用於旋律，爲補救這弊病起見，上行時

把第六音也用臨時嬰記號移高半音，一方面使難唱的增二度消滅，一方面又

可保全它的全音階的資格，下行時第七音和第八音間，不必定要半音，所以把

第七音和第六音用返本位記號（♮）仍舊囘復原來的位置，與自然短音階一

樣，這種音階可供作旋律之用，所以叫做旋律的短音階，就是普通所稱的短音

階。三種短音階的比較如下表：

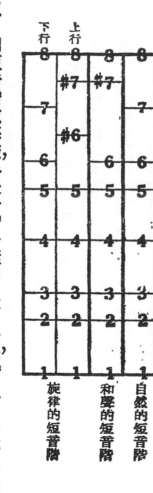

以Ａ調短音階做基礎，與長音階一樣用上行五度或下行五度的移調法

可以構成嬰種短音階和變種短音階。如：

嬰種短音階

E調　B調　嬰F調　嬰C調　嬰G調　嬰D調　嬰A調

變種短音階

D調，G調，C調　F調　變B調　變E調　變A調

嬰變兩種短音階共得十四調。嬰G調和變A調，嬰A調和變B調，嬰D調

和變E調，記譜和理論時雖有差別，但在實際歌唱和彈奏時毫無不同，所以連

同Ａ調實際的短音階共計亦為十二種。

階名的唱法和來源　表明音階順序的名稱，叫做階名歌唱時都用階名不用音名階名的唱法如：

德意的唱法　　Do Re Mi Fa Sol La Si Do

英美的唱法　　Do Re Mi Fa Sol La Ti Do

這兩種唱法只有第七音Si與Ti不同將Si唱作Ti，他的第一個字母和Sol的第一個字母可以區別了，較為便當說到此種階名唱法的來源，是十一世紀意大利僧人奇讀（Guido Von Arezzo 995—1050）所創始當時教會音樂所用的曲譜非常不完全教音樂時差不多同現在的幼稚園一樣都由先生口授。奇讀覺得不便當所以拿了一首八世紀保爾（Paul）牧師所做的讚美歌用前六句的頭一字使學生譜記作為音階那時候祇用到六字後來又加第七音Si，第一音Ut改為Do，現在法國還用Ut Re Mi 來代音名C D E。

Ut queant laxis　Re sonare fibris　Mi ra gestorum　Fa muli tuorum

Sol ve polluti　La bii reatum　Sa ncte johannes

短音階階名的唱法，爲便利起見，是依着長音階的階名的，以長音階的第

六音La作爲第一音；有一種唱法在上行時把Fa Sol唱做Fi Si，使合移高半音的；

但總不如不變的便當如：

上行　La Ti Do Re Mi Fa(Fi) Sol(Si) La

下行　La Sol Fa Mi Re Do Ti La

調子記號的記法和識別法　　不論長音階和短音階嬰種調子記號記

在高音部譜表時，第一個必須記在第五線(F)上第二個下四度記在第三間

（C）上第三個上五度記在上一間（G）上，第四個下四度記在第四線（D）上，

第五個本爲上五度，因須加線形式不整齊故改爲下四度——上五度和下四

度是同名音實際上無差異——記在第二間（A）上，第六個上五度記在第四

間（E）上，第七個下四度記在第二線（B）上記低音部譜表時第一個必須記

在第四線（F）上餘外也都依上五度下四度的順序比高音部譜表移下三度

來記如：

不論長音階和短音階變種調子記號記在高音部譜表時第一個必須記

在第三線（B）上第二個上四度記在第四間（E）上第三個下五度記在第二

間（A）上餘外依着上四下五的順序記在第四線（D）第二線（G）第三間（

C）第一間（F）上就是了低音部譜表第一個必須記在第二線（B）上餘外

均照上四下五，比高音部譜表移下三度來記。如：

識別調子記號最簡便的方法，嬰種長音階最後嬰記號的位置，是音階第七音的位置所以上一度或下七度即主調音（第一音Do）的位置變種長音階最後變記號的位置是音階第四音的位置所以上五度或下四度即主調音

（第一音Do）的位置主調音上有嬰變記號的就稱爲嬰某調或變某調，無嬰變記號的即稱爲某調嬰種短音階最後嬰記號的下一度或上七度爲主調音

（第一音La）的位置變種短音階最後變記號的下六度或上三度爲主調音

（第一音La）的位置同調號的兩種長短音階叫做關係音階。如：

例
如
：

時
記
號
時
，
將
新
調
的
主
音
與
原
調
的
主
音
比
較
一
下
相
差
幾
度
明
瞭
後
卽
可
照
移
。

言
之
，
卽
將
低
調
的
樂
曲
移
至
高
調
或
高
調
的
樂
曲
移
至
低
調
。
如
原
調
的
樂
曲
無
臨

移調和轉調　變
更
某
樂
曲
全
體
的
高
度
，
叫
做
移
調
（Transposition）。
換

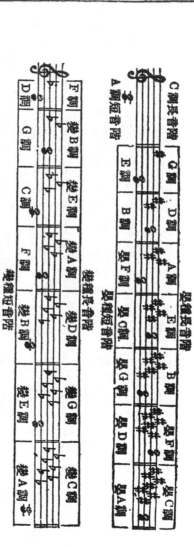

（白符頭者表示長音階的主調音　黑符頭者表示短音階的主調音）

原調是 D 調,移至 A 調。

A調主音比D調主音高三度,從原調的各音概上三度。

如原調樂曲上記有臨時記號的,先照上舉的方法移好,再參照調子記號和臨時記號的性質,加上適當的臨時記號。例如

原調是變B調,移至G調。

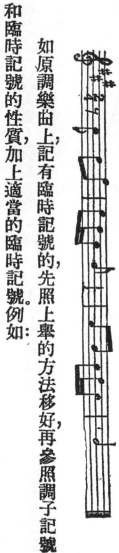

照前例移至G調;移好後,再參照臨時記號為性質,相當加入新調曲譜中,如原調曲譜第一小節第六小節的還本位記號,上升半音的意思,即新調不得不改用婺記號,原調曲譜第四小節的變記號,在新調已上升半音,所以還改用本位記號了。

簡單的樂曲，自始至終，只是一種調子構成的，形式稍長的或內容稍複雜

的樂曲中途若不轉入他調，全部覺得不充分就像單調了。這種轉入他調的方

法，叫做轉調（Modulation）。都在樂曲中加寫臨時記號某一原調可轉入五個

關係調，如原調爲C調長音階可轉入G調長音階F調長音階及 a 調短音階

e 調短音階 d 調短音階等五調。

G長調（一嬰）—— e 短調（一嬰）

原調C長調（無）—— a 短調（無）

F長調（一變）—— d 短調（一變）

轉入的新新調要和原調嬰變記號相差不多，二調之間要共通的音多，這兩

種是轉調的條件轉調處的�音必爲新調的第七音變音必爲新調的第四音。

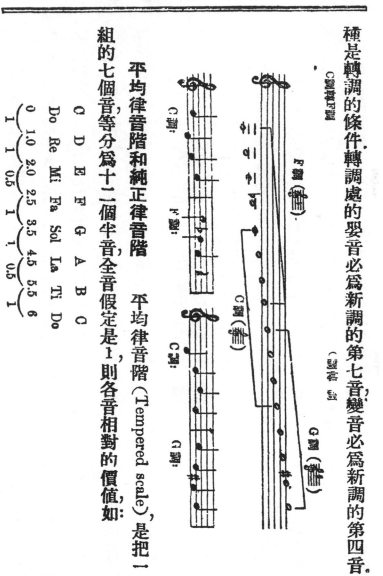

C調變F調

C調：　　　F調（查）

（查信調）

F調（查）

C調（查）

C調：　　　F調：

C調：　　　G調：

G調（查）

平均律音階和純正律音階　平均律音階（Tempered scale），是把一組的七個音等分爲十二個半音全音假定是1，則各音相對的價值，如：

C	D	E	F	G	A	B	C
Do	Re	Mi	Fa	Sol	La	Ti	Do
0	1.0	2.0	2.5	3.5	4.5	5.5	6
1	1	0.5	1	1	1	0.5	1

現在所用的鋼琴（Piano）風琴（Organ）等鍵樂器，都是照平均律構造

的，每一組鍵盤中有七個白鍵五個黑鍵，共十二音，從白鍵到相鄰的黑鍵，或黑

鍵到相鄰的白鍵相隔都是半音，白鍵到相鄰的白鍵中有黑鍵隔著的是全音，

中無黑鍵隔著的是半音。白鍵是本位音，黑鍵是變化音比某本位音高半音的

變化音叫做嬰某音低半音的叫做變某音。

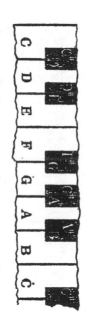

嬰C和變D嬰D和變E嬰E和F音等，完全是同一個音同一個鍵，不過理論上是不相同的。

採用平均律的功臣是十八世紀的巴哈（Bach, J. S. 1685—1750）有

平均律鋼琴曲集，應用二十四種調子，證明各種調子都可以做成樂曲。

純正律的音階是注意和聲的協和的他所表示各音相互的關係及各音

程振動數的比例。如：

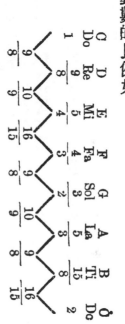

全音中有大全音小全音兩種，相隔（9｜8）的 Do—Re，Fa—Sol，La—Ti 為

大全音相隔（10｜9）的 Re—Mi，Sol—La 為小全音相隔（16｜15）的 Mi—Fa，Ti

—Do 仍為半音在有鍵樂器中，要應用純正律的音階非常困難譬如 C 調音階，

可以用純正律的調律但是轉到其他的調子時，就有大全音和小全音的差異，

要使用許多變位音了，所以純正律的鍵盤每一組中非常複雜，在八音中有須

三十五個鍵的，因彈奏上太不方便，故不通行。

問題

一　甚麼叫音階?音階有那些種類?

二　長音階和短音階有甚麼不同?

三　調號有五個嬰記號的長音階是甚麼調,短音階是甚麼調?

四　試將含有四個變記號的音階記於低音部譜表上。

五　短音階為甚麼要分自然的,和聲的,旋律的三種?

六　階名和音名有甚麼不同?階名為甚麼唱作 Do Re Mi?

七　最簡單的說明調子記號的記法,和識別法?

八　半音階怎樣的?

九　轉調怎樣的,和移調有甚麼不同?

十　現在的風琴鍵盤取用純正律的呢,還是平均律的?

第六章　和聲學大意

旋律與和聲　　一羣高低長短的樂音，依時間的順序，繼續現出來的，叫做旋律（Melody），即普通所謂單音曲調。一羣高低長短的樂音，依時間的順序，同時現出來的，叫做和聲（Harmony），即普通所謂複音曲調。旋律是各樂音的連續，和聲是各樂音的重疊。

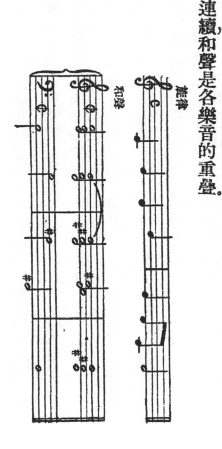

旋律

和聲

和聲是由和弦（Chord）組織成功的，所以要研究和聲必須先明白和弦，

和弦又叫做和音就是高低不同的幾個音同時發響所生出來的混合音有許

多的種類其中以三和弦（Triad）爲用最多。

三和弦　　用音階中的某一音爲基礎低音聯合其上方的第三音和第

五音同時發響叫做三和弦。三和弦的基礎低音叫做根音（Root），根音上方的第

三度音叫做三音第五度音叫做五音。

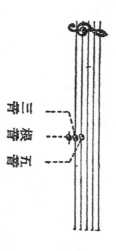

三和弦
五音
三音
根音

用長短音階的各音做根音可構成十四個三和弦這十四個三和弦又因

音程大小組織的不同別爲長短增減四種：

長音階的三和弦

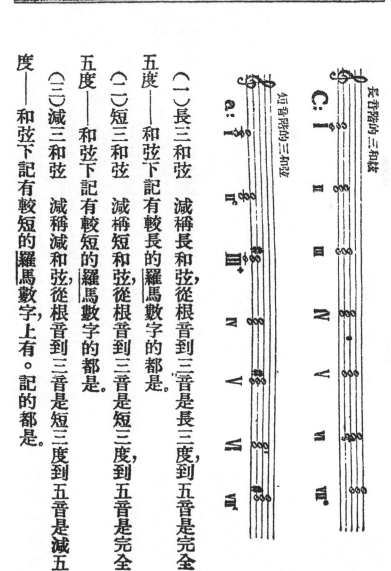

句音階的三和弦

（一）長三和弦　減稱長和弦，從根音到三音是長三度，到五音是完全五度——和弦下記有較長的羅馬數字的都是。

（二）短三和弦　減稱短和弦，從根音到三音是短三度，到五音是完全五度——和弦下記有較短的羅馬數字的都是。

（三）減三和弦　減稱減和弦，從根音到三音是短三度到五音是減五度——和弦下記有較短的羅馬數字上有。記的都是。

（四）增三和弦　減稱增和弦，從根音到三音是長三度，到五音是增五

度——和弦下記有較長的羅馬數字上有＋記號的都是。

長音階的調號用大寫字短音階的調號用小寫字來表明。

三和弦中以第五度屬音為根音的屬和弦第四度上的次屬和弦及第一

度上的主和弦三種最為重要，因這三種和弦內所含有的音包括音階中各音

的全部，能決定調性成為終結及轉調的主要部。

C調長音階

主　次　屬
和　屬　和
弦　和　弦
　　弦

四聲音部　人聲因男女及性質的不同可概分為四部他的音域如左：

用四部聲音來組成的合唱曲，叫做四部合唱曲或四重音曲。在實際上特別的高音部的歌唱者雖能發出再高的聲音來，鋼琴曲中還有高一組高二組的聲音，不過在和聲學都縮成四聲部來研究原理。用三和弦作四聲音部的樂曲，必須重複三和音中的一音如：

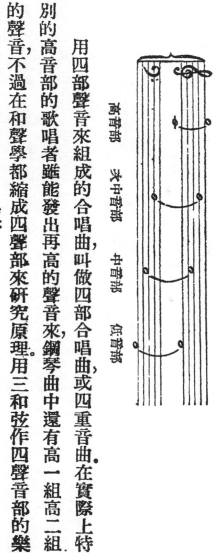

高音部　次中音部　中音部　低音部

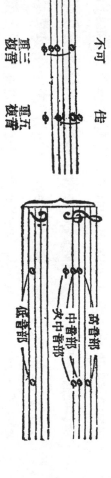

最佳　　　不可　　　佳

單根複音　單三複音　單五複音

高音部
次中音部
中音部
低音部

轉回三和弦

把原位三和弦的根音移至上方八度（1 Octave），使第三音作爲低音時叫做第一轉回（First inversion），或六和弦（Chord of sixth）。意思就是從低音（不是根音）到高音是六度音程把第三音移至上方八度使第五音作爲低音時叫做第二轉回（Second inversion），或四六和弦（Chord of the fourth and sixth）。照正確的說法原位和弦是三五和弦是由低音的三度和五度音組成的。第一轉回是三六和弦是由低音的三度和六度組成的，第二轉回是四六和弦是由低音的四度和六度組成的。

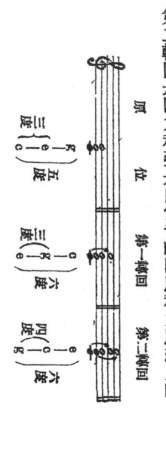

原位　第一轉回　第二轉回

照普通的記法，原位和弦不用符號，六和弦的低音上附一6字，四六和弦

的低音上附6 4 二字。如：

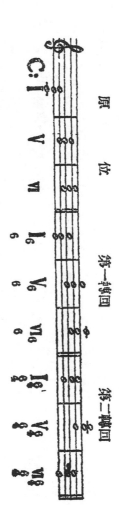

和弦的數法，應該從下而上所以名稱應叫四六和弦，三六和弦不應照下

記的數字讀為六四和弦六三和弦。

七和弦　七和弦的構成照三和弦構成的方法，在五音之上，再加一個

三度音即成為根音三音五音七音的四和弦了，因為從根音到七音是七度，所

以叫做七和弦（Chord of seventh）長短兩種音階的各音度上都可以構成

七和弦，在羅馬字的右下角附加一小數字7，以表示之如：

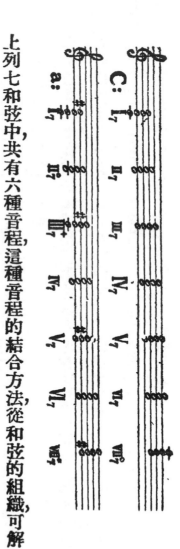

上列七和弦中，共有六種音程，這種音程的結合方法，從和弦的組織，可解

剖爲七種形式如:

第一種　長三和弦上加長七度。

長調的 I_7, IV_7, 短調的 VI_7,（長三度短三度及長三度重合的，爲兩個完全五度交叉，全部爲長七度。）

第二種　短三和弦上加短七度。

長調的 II_7, III_7, VI_7, 短調的 IV_7,（短三度長三度及短三度重合的，爲兩個完全五度交叉，全

部爲短七度。）

第三種──長三和弦上加短七度。

長短兩調的△'。（長三度，短三度及短三度重合的，爲完全五度與減五度交叉，全部爲短七度。）

第四種──短三和弦上加長七度。

短調的Ｌ'。（短三度，長三度及長三度重合的，爲完全五度與增五度交叉，全部爲長七度。）

第五種──減三和弦上加短七度。

長調的△ＩＩ'。（短三度，短三度及長三度重合的，爲減五度與完全五度交叉，全部爲短七度。）

第六種──增三和弦上加長七度。

短調的ＩＩＩ+'。（長三度，長三度及短三度重合的，爲增五度與完全五度交叉，全部爲長七度。）

第七種──減三和弦上加減七度。

短調的▽ＩＩ'。（三個短三度重合的，爲兩個減五度交叉，全部爲減七度。）

以上諸種七和弦，以第五度屬音上成立的屬七和弦 V₇（Dominant chord of the seventh）最爲通用。屬七和弦的解剖圖示如次：

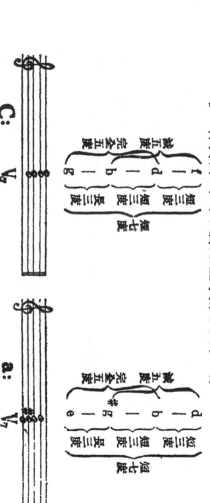

七和弦的轉回　　七和弦，和三和弦一樣，可以轉回它的第一轉回是七和弦的三音在低音部的，最低音和最高音（根音）相差六度最低音和七音（從下第三音）相差五度，此種五度和弦叫五六和弦（Chord of the fifth and

sixth）. 此項轉囘的七和弦，須記以 ６ ５ 二數字.第二轉囘是七和弦的五音在

低音部的，最低音和根音（從下第三音）相差四度.最低音和七音（從下第

二音）相差三度叫三四和弦（Chord of the third and fourth）.此項轉囘的

七和弦須記以 ４ ３ 二數字.第三轉囘是七和弦的第七音在低音部的最低音

和根音（第二音）相差二度.最低音和三音（第三音）相差四度叫二四和

弦（Cohord of the second and fourth），或略稱二和弦（Chord of the second）.

此項轉囘的七和弦，須記以 ４ ２ 或 ２ 的數字.（參照轉囘三和弦）

原位原七和弦　　第一轉囘　　第二轉囘　　第三轉囘

C: V7　　V7　　V7　　V7　　V7

和弦的進行

從這一和弦進行至那一和弦，叫做和弦的進行（Har-monic progression）。換句話說就是兩個的或兩個以上的和弦互相連續。和弦的進行因聲部方向的關係可分為三種各聲部同度向上或向下進行的叫做平行（Parallel）各聲部一向上一向下相反進行的叫做反行（Contrary）。一聲部在同度進行，他聲部向上或向下進行的，叫做斜行（Oblique）。

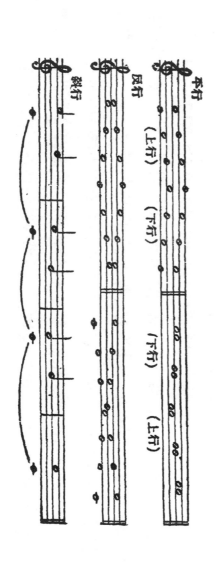

和弦的進行中，有完全五度音程的兩聲部連續進行時叫做連續五度（

Parallel fifths）。有完全八度音程的兩聲部連續進行時叫做連續八度（

Parallel octaves）。

連續五度

完
全
五
度

完
全
五
度

連續八度

完
全
八
度

完
全
八
度

連續五度和連續八度，從來和聲法上是忌用的，理由是連續五度的和弦

互相獨立減少連絡的要素；連續八度的和弦作相似的運動減少變化的妙味；

但連續的聲部不相同的則可不忌並可改為反行進行，或在例外重複第三音，

亦無不可。

應用

（重複第三音）可用　　（反行）不宜

C: I　VI°　I　VII°　I　VII°

在近代的作品中曾有破除此項禁則的傾向，但在初學者總以服從規約，

為練習的原則。

不協和弦的解決　　協和弦與我們快感的，不協和弦與我們不快感的。

若以許多不協和弦相連續，更增不快；許多協和弦相連續又厭單調不協和弦

以後連續協和弦則兩相對照快感自能增加了。所以通常二三不協和弦的後

面必須伴以協和弦這種進行叫不協和弦的解決（Resolution）不協和弦的解

決，為和聲法上重要的一部，此處不能盡述舉一屬七和弦——不協和弦——

的解決法做例：

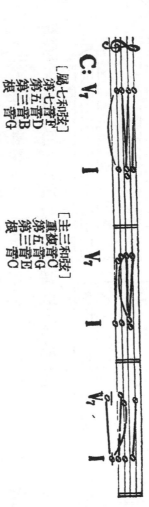

[屬七和弦]
第七音F
第五音D
第三音B
根音G

[主三和弦]
重複音C
第五音G
第三音E
根音C

C: V₇　　　I　　　V₇　　　I　　　V₇、　I

這和弦的解決，把根音同度或上四度或下五度（他種七和弦的解決亦能適用）進行。第三音是導音故必進行於主音第五音上二度或下二度第七音普通二度下行。

靜止法　　和聲進行的終結表示樂曲終止或段落完了的方法，叫做靜止法　（Cadence）有下面之五種形式：

一、完全正格靜止（Perfect authentic cadence）　屬和弦或屬七和弦

進行於主和弦而靜止,和弦都用正和弦不用轉回和弦高音低音均為主音。

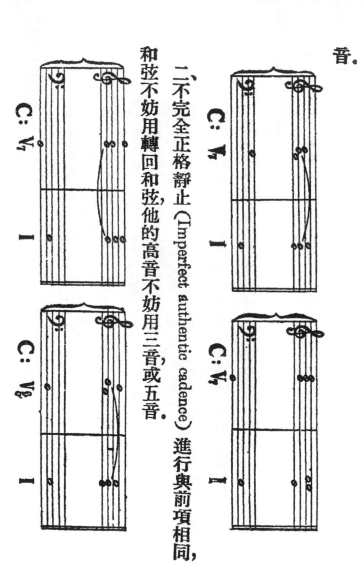

二、不完全正格靜止(Imperfect authentic cadence)進行與前項相同,和弦不妨用轉回和弦,他的高音不妨用三音或五音.

三、變格靜止（Plagal cadence）　次屬和弦進行於主和弦而靜止，有完

全變格不完全變格兩種：

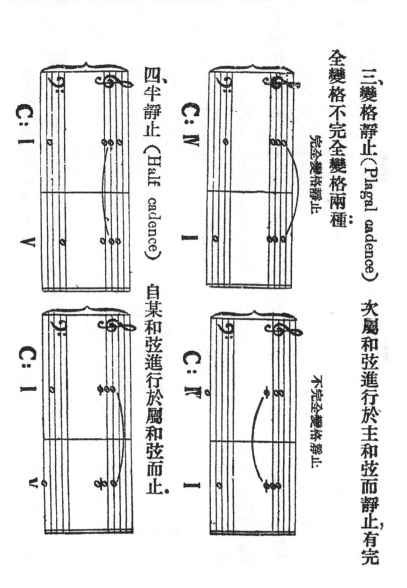

完全變格靜止

不完全變格靜止

C:IV　—　I

C:II　—　I

四、半靜止（Half cadence）　自某和弦進行於屬和弦而止。

C:I　—　V

C:I　—　V

五、詐偽靜止（Deceptive cadence）　自屬和弦或屬七和弦進行於主和弦以外的和弦而止又稱中間靜止。

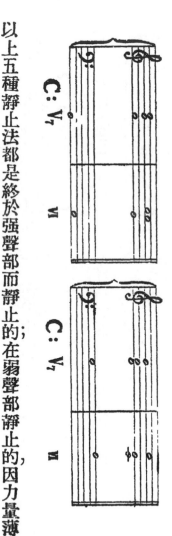

以上五種靜止法都是終於強聲部而靜止的；在弱聲部靜止的因力量薄弱稱為女性靜止。第一第二兩種有完全靜止的感情都用於全樂曲或一段落的末尾。第四第五種只有暫時停頓的意思不能用於段落的末尾第三種宗教樂曲中常用於完全靜止以後作為禱祝文末一句的呼聲 Amen 的聲音。

　　和弦的分解及裝飾　　把組成和弦的各音分解開來在短時間中啣接

着彈奏的叫做分解和弦（Broken chord）如：

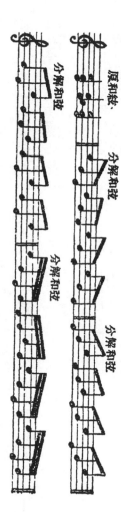

若僅用和弦或分解和弦來組成樂曲則必缺乏變化所以有用到和弦以外的音，來做和弦的裝飾普通用到和弦的裝飾，有下列幾種：

一、變過音（Changing note）——又名補助音變化音由和弦的上二度，或下二度音再進於和弦（下例中附有×的是變過音）。

二、經過音（Passing note）——某和弦中的一音移入他音時，順次經過這兩音間的一音或半音此中間經過的音叫經過音。是不屬於和弦的音（下例中附有×的是經過音）。

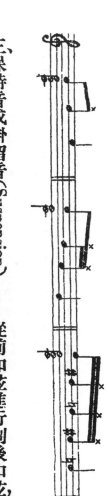

三、保持音或掛留音（Suspension）——從前和弦進行到後和弦，把前和弦中的一音保持到後和弦再上一音或下一音入於後和弦的（下例中附有×的是保持音）。

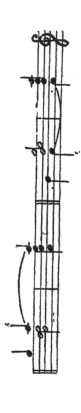

四、豫期音（Anticipation）——又稱先行音從前和弦進行到後和弦之前，先發一和弦中的某音以引起來叫豫期音（下例中附有×的是豫期音）。

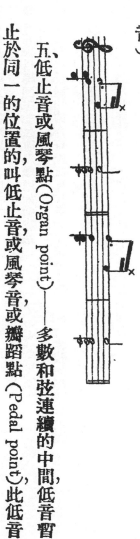

五、低止音或風琴點（Organ point）——多數和弦連續的中間低音暫止於同一的位置的叫低止音或風琴音或瓣蹈點（Pedal point）此低音通常為主音或屬音（下例中附有×的是低止音）。

[本章所述祇是和聲學的大意，其他詳細的規則，必須參看和聲學專書。]

問題

一　和聲和旋律的分別如何？

二　在和弦下怎樣表明調號和性質？

三　用三和弦如何作成四聲合唱曲？

四　甚麼叫轉回三和弦有那幾種？如何記法？

五　七和聲音程的結合有幾種形式屬七和弦屬於那一種？七和弦的轉回有幾種？

六　反行，斜行平行，三種的分別如何？

七　甚麼叫連續五度，連續八度在和聲進行上可用否？如何避去它？

八　如何解決屬七和弦？

九　靜止法有幾種甚麼叫完全正格靜止？甚麼叫詐僞靜止？

十　甚麼叫做變過音，經過音保持音豫期音低止音？

第七章　樂曲的形態

絕對音樂與標題音樂　在敍述樂曲的形態以前，不得不先說明樂曲的二大區別。這二種的區別，可以說是關於樂曲的內容的，就是絕對音樂與標題音樂。

絕對音樂（Absolute music）又叫純音樂。除音以外，不借用他種藝術的助力，即是以音自身發展做材料的音樂例如朔拿大（Sonata）生風尼（Symphony）等的名稱與『夏夜』『別後』等題名全然異趣。因朔拿大生風尼等，只寫樂曲形式的名稱照這形式作的曲，不論何人的作品都叫做朔拿大或生風尼此種曲的內容如何從題名上是推測不出來的，必須聽了這樂曲以後才能得到了解生出相當的情感來。

標題音樂（Program music）是在樂曲題名上，附有說明內容的標題，聽

者可依着標題，一邊作具體的想像，一邊享受音樂例如英雄的生涯（Ein hel-denleben）田園交響曲（Pastral symphony）等類他如被稱爲交響詩（Symphonic poem）音詩（Tone poem）音畫（Tone picture）等的，都是借文學的意味，來指示內容的音樂當然屬於標題音樂在標題音樂之外，還有專模仿自然聲音（如風聲流水聲馬蹄聲鳥鳴聲等）的音樂叫做描寫樂（Descriptive music）例如黑林中的狩獵（A hunt in the black forest）自鳴鐘店（In a clock store）雖然很像實際的聲音容易使人理解內容但無藝術想像的餘地，不能算是高級音樂。

　　樂曲的單位　　音樂是時間的藝術，音在發出之後，立刻就消失了，所以要使聽音樂的人注意和明瞭起見，不得不將某一部分的音加以相當的反覆，以引起聽者的注意加深聽者的記憶這一部的音叫做樂句（Phrase）互相照應的樂句連成的一段叫做樂段（Period）最單純的樂曲是由一樂段成立的。

普通是集合幾個樂段組成一樂曲的。若是把一樂句分解開來，可以成為二個以上的樂節（Section）普通一樂節大抵包括兩個動機（Motive）。動機是樂曲最小的單位普通一個動機含有二個以上的音，在樂曲裏面對於這一小組的音不能再加分解了。在強起的樂曲普通以一小節做一動機弱起的樂曲一動機是跨越兩小節的，在樂曲中結合幾個動機，而能代表樂段中最重要的曲趣的，叫做主題（Theme）。把這主題用反覆變形結合發展等方法，來構成樂曲。

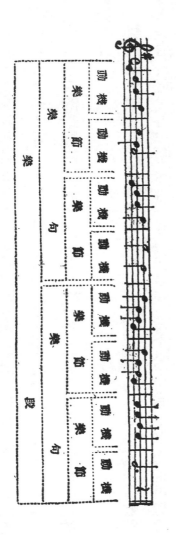

但是一樂段並不限定八小節，或者以四小節組成一樂節，那末一樂段的長就有十六小節。又有三樂節組成一樂句的，所以也有十二小節或二十四小節組成一樂段的。最短的一樂曲是祇有一樂段，其他長大的，就有各種不同的組織法了。

　　樂曲的形式　　在各種樂曲裏面，可以找出幾種的基本形式來，這幾種形式，是由各時代各作曲家所創意的許多許多樂曲中選擇出來的，也可以說是經過許多人從美的判斷上漸漸地改良出來的。專研究樂曲形式的學問叫做樂式學（Musical form）。樂式學不但對於研究作曲的人很重要，就是鑑賞音樂和研究聲樂或器樂的人也都要了解樂曲的形式才能眞正理解音樂。

　　複音樂與單音樂　　樂曲的內容有絕對音樂和標題音樂兩大別，樂曲的組織上又可分複音樂和單音樂兩種要研究樂曲的形式須先明瞭複音樂與單音樂的組織。

複音樂（Polyphonic music）就是兩個以上的主要旋律同時進行，應用對位法（Counterpoint）的法則使旋律和旋律各自獨立而保持着相互的關係，顯示複音樂的效果。單音樂（Monophony）就是祇有一個主要旋律，應用和聲法（Harmony）的法則加用補助這主要旋律的和聲音伴着進行，顯示單音樂的效果。再簡單的說：依和聲法所作的曲是單音樂，依對位法所作的曲是複音樂。十七世紀以前，都用複音樂的方法作曲，在十五世紀中葉為複音樂的全盛時期，十八世紀達於頂點。在十五世紀以前雖早有了依和聲法作曲的單音樂，不過不為世人重視，一直到十八世紀末葉複音樂漸漸衰退單音樂就逐步隆盛起來而代替了它一直到現代。

複音樂與單音樂和普通所謂複音樂曲單音樂曲，絕對不同普通所謂複音樂曲，是指有許多和而不同的聲音同時奏唱的樂曲單音樂曲是指用單一的聲音奏唱的樂曲；但是複音樂與單音樂都是有許多聲音同時奏唱的，不過

單音樂是以一個旋律做中心的，複音樂是同時響的各音各有獨立的旋律的。

單音樂好像君主的國家，複音樂好像聯邦的國家。

對位法　　對位法是點對點或譜對譜的意思，在一個旋律上再對上一個（或一個以上）旋律使音符和音符相對，同時進行，而各自獨立互相和諧的。所以與和聲法仍有密切的關係。

對位法的起原，遠在九世紀那時候歐洲北部弗郎特爾（Frandol）地方，有僧人赫柯勃爾特（Hucbald）從寺院中大衆讀經的聲音無意中發現了相隔八度的兩人的歌聲聽起來如同一人歌唱一樣，相隔五度或四度的聲音亦相和諧所以發明在某單音曲的上下，並行附加八度五度四度等音程成爲四重音曲叫做『奧羅岡拿姆』（Organum）便是對位法的前身其後十一世紀意大利僧人奇特（Guido）更避去四度五度並行進行的單調混用其他的音程和斜行反行的進行，節奏上亦較爲複雜叫做離唱法（Discantus）它的基礎

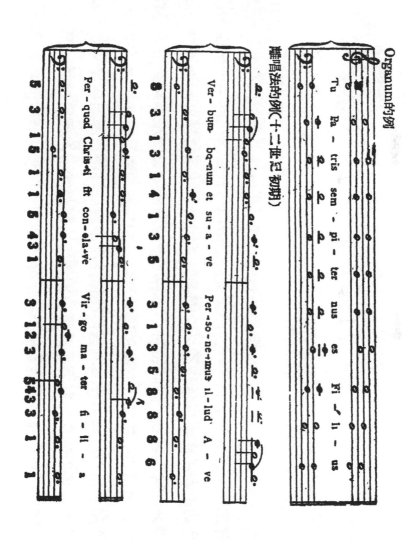

Organum 的例

輪唱法的例（十二世紀初期）

的旋律叫做定旋律（Cantus firmus）附加的旋律叫做對旋律（Discantus）

以上的方法取入宗教樂擴充於歐洲全體當時的宗教樂以巴黎的寺院

爲中心，歐洲各方面來的僧侶，都將此法歸傳故國再經十五世紀中喬司岡（

Josquin, des Prés）的整理完成爲現在的對位法這種對位法，本發達於教會

爲中心的教會音樂，所以以聲樂爲主的，其後受民間音樂的影響，漸次加入器

樂的要素近世始脫離宗教的支配而成爲獨立的純器樂複音樂遂有更著的

進步到了十八世紀之初，出了有名的大家巴哈（Bach, J. S.），技巧上達於頂

點，十八世紀之末巴哈死了，複音樂也漸漸的衰退了。

第一圖

第二圖

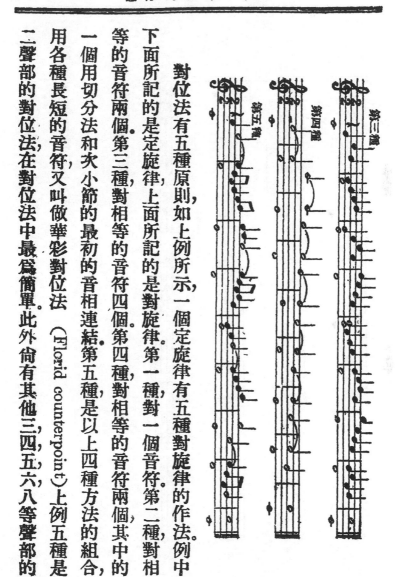

對位法有五種原則，如上例所示，一個定旋律有五種對旋律的作法。例中

下面所記的是定旋律，上面所記的是對旋律第一種，對一個音符第二種，對相

等的音符兩個，第三種對相等的音符四個，第四種對相等的音符兩個其中的

一個用切分法和次小節的最初的音相連結第五種是以上四種方法的組合，

用各種長短的音符又叫做華彩對位法（Florid counterpoint）上例五種是

二聲部的對位法在對位法中最爲簡單此外尚有其他三四五六八等聲部的

對位法，他的配置有一定的法則，必須要有非常複雜的知識和技巧，才能作曲。

下為八部對位法的一例：

八部對位法的例

模仿的法則　　對於複音樂的統一，是依照模仿（Imitation）的法則

的，從某音部起的旋律叫做第一旋律他音部的旋律做第二旋律第二旋律的

首句和第一旋律的首句，必相類似這第二旋律的首句就是第一旋律首句的

模仿，對於相對第一旋律中的一句叫做對句．簡單模仿的例有下面四種式樣：

定旋律

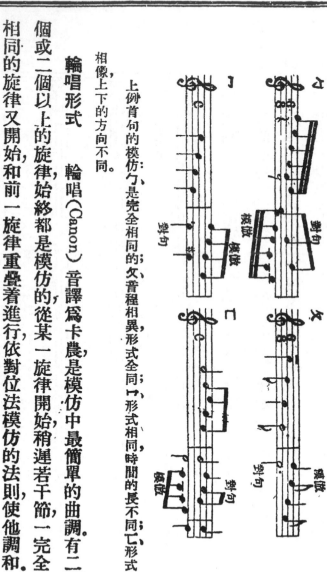

相像，上下的方向不同。

上例首句的模仿ケ，是完全相同的；ク音程相異形式全同；匚、形式相同時間的長不同匸形式

輪唱形式　輪唱（Canon）音譯爲卡農，是模仿中最簡單的曲調。有二個或二個以上的旋律始終都是模仿的，從某一旋律開始稍遲若干節一完全相同的旋律又開始，和前一旋律重疊着進行，依對位法模仿的法則，使他調和。

這樣各旋律週而復始循環不息的唱奏下去的叫做無終輪唱（Perpetual

canon）反之，有一定終止的，叫做有終輪唱（Finite canon）。有終輪唱通常有一

結句（Coda）的，這終結樂曲的結句，是不依模仿的規則做成的。

無終輪唱

有終輪唱

遁走曲形式　遁走曲（Fugue）又譯作追覆樂，音譯爲賦格曲，是複音

樂最高的形式，用對位法作成的樂曲與輪唱曲相同，都是應用模仿的法則的。

變化甚多，現在極簡單的來說明他的構造，最初有一稱爲主題或主句（Sub-

ject）的小旋律，繼續有模仿主題的另一小旋律叫做答句（Answer），為最初旋律的五度上行，或四度下行的同旋律主題是主調，這答句就是主題的五度轉調，在對位法進行上叫對主題句，各音部有主題和答句的部分叫做遁走曲的提示部（Exposition）其後再把主題答句加以種種的變化和發展最有變化與味的一部叫做遁走曲的發展部（Episode）在曲的最後終結的一句叫做結句（Coda）。

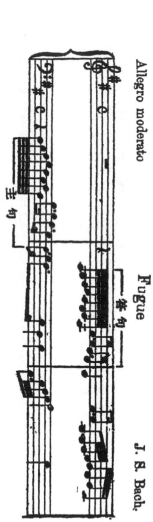

Allegro moderato

Fugue

J. S. Bach.

由直截的以表現人間感情的民謠曲作出發點的音樂逐漸發達起來，這是單

數學一般了。到了文藝復興時期受個人精神解放的影響脫離宗教的束縛自

但在一般作曲家的作品差不多成爲一種理智的遊戲，或陷於技巧的手術，像

發達它的性質是偏於智的，如巴哈所作的形式中果然有深的精神美的感覺，

和聲法　　應用對位法的複音樂在中世紀的時候受宗教的護衞，非常

的名著平均律洋琴曲（Wohltemperierte clavier）中的一段。

此種作曲法盛行於十八世紀，上例係德國音樂大家巴哈（Bach, J. S.）

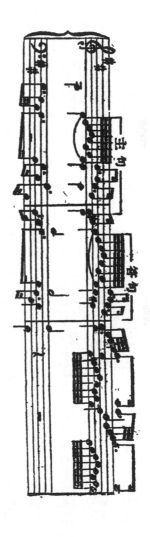

一旋律的單音樂勃興的理由關於單音樂的理論，又逐漸的進步，在十八世紀的初年法人拉暮（Rameau, jean Philippe），創作和聲法的理論，爲今日和聲學的基礎，巴哈去世後音樂家都用和聲法來作曲，單音樂有了和聲法就不覺單調，可以來代替複音樂了，從十八世紀到現代，可槪稱爲單音樂時代，也可稱爲和聲法時代。

對照和變形的法則

複音樂的作曲，以模仿爲形式的基礎，單音樂的作曲，以對照和變形爲形式的基礎。所謂對照（Contrast）是用有反對性質的二樂句，互相對立，互相襯托出特性來，例如憧憬的與鎭靜的，快活的與憂鬱的，急速的與緩徐的，纖細的與強大的等對照。所謂變形（Variation）是把樂曲的重要部分的主題變爲種種的形式或變化節拍或變化音度或變化旋律或變化和聲或長音階和短音階交換，或施以各種裝飾，或取用各種展開，統可叫做變形。以這種變形的法則，所做的樂曲稱爲變奏曲（Variations）對於各種變形

依着順序，叫他第一變形（Var. 1）第二變形（Var. 2）等今舉一人人所曉得

名曲可戀的家（Home, sweet home）一部分的變形來做例：

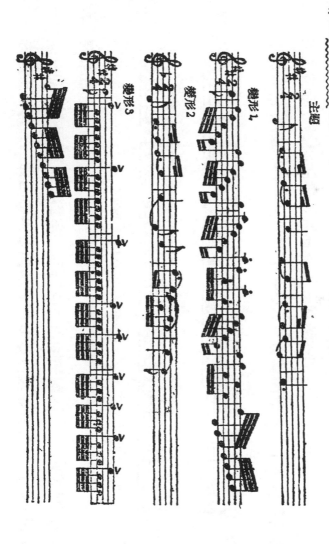

歌謠曲形式

對照形式中最簡單的，叫做二部歌謠形式（Two part song form），這種曲調是由前後二部成立的，有互相對照的二樂段好像是一問一答例如：

Russian National Anthem

一部歌謠形式（One part song form）形式極為簡單，祇有一個樂段的，在童謠曲民謠曲中常有此種形式不過缺少對照不足以動人例如：

三部歌謠形式（Three part song form）是歌謠形式中最完備的形式，或

單稱歌謠形式。由前部中部後部三部成立的。中部是前部的對照後部與前部

或完全相同或加以多少的變化。簡單的形式例如：

前部

中部

後部

從簡單的三部形式加以發展，使前部後部都成寫二部形式的，叫做複三

部形式（Compound ternary form）。複三部形式的中部叫做中間奏部（Trio）。

如進行曲舞曲等都用此種形式的朔拿大生風尼中所用的歌謠曲形式也都、

是指三部形式的。

以上的歌謠形式，本來是存在歌謠中的，所以前節說過單音樂是以歌謠

為基礎而出發的，以後把這種形式應用到器樂方面去，那就逐漸的擴大變成

複雜了。再把歌謠曲的形式用符號來表示，如：

一部歌謠形式　　　　　　Ａ ‖ 或 ‖: Ａ :‖

二部歌謠形式　　　　　　Ａ Ｂ ‖ 或 ‖: Ａ Ｂ :‖

三部歌謠形式　　　　　　Ａ Ｂ Ａ ‖ 或 Ａ Ｂ Ａ' :‖

複三部歌謠形式　　　　　Ａ Ｂ | Ｃ | Ａ Ｂ ‖

（Ａ第一主題，Ｂ第二主題Ｃ中間奏部（Trio）複縱線‖樂曲終了‖及‖間反復。）

旋轉曲形式　　把三部形式更加擴大，前部後部都成為三部形式的，叫

做旋轉曲形式（Rondo form）或稱循環曲形式音譯為羅丹曲形式，如：

旋轉曲形式

前部	第一主題 第二主題	
中部—對照部（第一主題）	第一主題	
後部	第一主題 第二主題 第一主題	

因樂曲的全體，都是第一主題第二主題循環旋轉的形式，所以叫做旋轉曲，但近世的旋轉曲在後部亦有祇用第一主題的。此種形式係從古舞曲中來的，曲趣大概輕快篇幅較長大用符號來表示，如：

A B A | C | A B A ‖ 或 A B A | C | A ‖

朔拿大形式．　朔拿大形式（Sonata form），或稱奏鳴樂形式，是器樂中最進步的形式以他作為基本可作成奏鳴樂（Sonata）交響曲（Symphony

〕等大樂曲調朔拿大形式的基礎是三部歌謠形式前部叫做提示部（Exposi-tion)提出二個主題。這兩主題是對照的，各有含蓄以便展開不能用貧弱的主題。第二主題對第一主題普通爲音階的第五度轉調，若第一主題爲短調則第二主題是他的關係長調以爲對照提示部是反復奏二次的。

中部是主題展開部，（Development）把提示部的兩個主題自由地區分，延長縮短開展組合等充分發揮後部叫做再現部（Reexposition），與前部同爲第一第二兩主題成立的，惟第二主題與第一主題是同調的。曲終有附加結句的。朔拿大形式表示如：

朔拿大形式
- 前部（提示部）
 - 第一主題（主音的調）
 - 第二主題（第五度上的調）
- 中部（展開部）——主題展開（種種的轉調）
- 後部（再現部）
 - 第一主題（主音的調）
 - 第二主題（全　　上）

前部好像提出問題中部好像辯論分析後部好像結論所以朔拿大形式

和議論的形式非常相像如：

議論的形式
- 問題
 - 第一問題
 - 第二問題（有反對性）
- 議論—解釋
- 結論
 - 第一問題
 - 第二問題（無反對性）

朔拿大形式，到十八世紀才有的這時候複音樂的賦格曲恰從最高度漸次衰微下來，單音樂的朔拿大形式就起而代之一直到現代。若用符號來表示

朔拿大的形式則如：

問題

AB:‖D:‖AB‖　（D展開部）

一　絕對音樂和標題音樂有甚麼區別？

二　甚麼叫動機，樂節，樂句，樂段？

三　複音樂和單音樂有何不同？

四　最簡單的模仿的法則有幾種？

五　輪唱曲的形式怎樣的？

六　朔拿大形式怎樣的？

七　和聲法是何人發明的？甚麼時候叫和聲法時代？

八　單音樂的作曲，以甚麼法則做形式的基礎對照和變形有甚麼不同？

九　歌謠曲的形式有幾種？能每種舉一首歌曲來做例否？

十　我們普通唱的歌曲，是那一種音樂？

第八章　聲樂和器樂

前章已說明音樂有複音樂和單音樂的二大區別，以及兩方面組織的法則和形式現在再從發音的材料上，區別爲聲樂器樂二大類從實際方面來說明一下：

聲樂的起源　　聲樂（Vocal music）是由人的聲音所發出來的音樂。在人類感情高揚興奮的時候，從最直接最便利的咽喉表現出來的音樂就是聲樂把其他的發音體用種種的研究和試驗做成樂器，而彈奏出來的音樂就是器樂。因製造樂器必須要相當的物理知識，演奏時，還需要相當的技巧，所以器樂的起源遠在聲樂之後，現在最動人的音樂還是聲樂聲樂的表現非常自由，聲樂的發生時代即在民謠時代，民衆集團的追逐於牧草，從事於耕作或與敵人戰鬥集團的感情即個人的感情，個人的感情即集團的感情的時候，從各人

共通的生理的根據，成立了拍子，以拍子爲基礎用興奮的言語，來統一一切，就成立了民謠。民謠是團體的，所以它的形式，必要能夠適合共通心理的要求，因此成立了刺戟──與奮──鎮靜的三階段的三部歌謠形式。此種歌謠形式，除長時間的支配聲樂外更應用於器樂到了近代跟着詩的發達漸漸的注意內容的表現此種形式也次第破壞了。其後與藝術歌謠更行密接的握手有廢棄特殊形式的趨勢。

聲樂的組織　聲樂是以人聲爲主的音樂要說明聲樂曲的種類，先要說明聲樂大體的組織從一般說起來男子的聲調低，女子的聲調高又老人的聲調低，小兒的聲調高這是依聲帶的長短厚薄及軟骨形狀的關係而不同（聲帶薄而短的音高）千差萬別，與各人容貌的不同一樣容貌可把類似的分作圓臉長方臉扁臉尖臉等，在音樂上也依着音域音色把各種人聲大體分爲下面的六種：

成年男子的聲音比女子或小兒的聲音普通低一組（八個音）男子和

女子同唱一首歌時實際上男子的聲音比女子低下八音。

以上六種音部的音域，以各距離十二度為標準，這種音部的區別，不單是

聲音的調子的高低。對於音色的特徵亦是重要的問題。例如高音部是女聲的

最高音部，有澄清纖細華麗透徹的特性；次高音部比高音部的音域稍低，有美

滿充實力強爽快的特性下高音部是女子的低聲，有柔軟憂鬱的特性中音部

女子及小兒的聲音　　　　　　成年男子的聲音

高音部（Soprano）

次高音部（Mezzo soprano）

下高音部（Alto）

中音部（Tenor）

上低音部（Bariton）

低音部（Bass）

是男聲的最高音部，有清楚高雅的特性；上低音部是男聲的中部，有輕快華美的特性，低音部是男聲最低的聲部，有深沉莊重嚴格的特性。

歌唱時有一人單獨歌唱的，有許多人共同歌唱的。單獨歌唱的叫做獨唱（Solo）。但在一人獨唱時，都用器樂來伴奏以助肉聲，使它表現豐富這叫做伴奏（Accompaniment）許多人分唱各音部的旋律，而保持調和統一的叫做合唱（Chorus）但是許多歌唱者祇歌唱同音的一個旋律或保持一個音的關係的，不能叫合唱祇能叫做齊唱（Unison）了因為人數雖多，聲音雖强，而沒有和聲的要素不成其爲合唱。

合唱有男聲合唱（Male chorus）女聲合唱（Female chorus）及混聲合唱（Mixed chorus）等分別，再依合唱所用音的數目叫做二部合唱三部合唱四部合唱等從高音下高音，中音，低音四部組成的合唱叫做混聲四部合唱，爲合唱中最多用的。男聲四部合唱是把中音和低音，更各分爲第一第二兩部；女聲

四部合唱，亦是同樣的分法。如果每一音部祇有一人歌唱的那就不能叫做合唱了，應從音部的數目叫做二重唱（Duet）三重唱（Trio）四重唱（Quartet）等。

聲樂曲的種類　　聲樂曲的種類，在便宜上可大別爲宗教的，世俗的兩種。宗教的聲樂曲是依舊教教會的祭式來做中心而發達的，與現在的演奏會不大有關係了在我國更少接觸的機會世俗的聲樂曲，可別爲世俗樂和歌劇兩種。

宗教的聲樂曲　　茲述其大概如次：

衆讚歌（Choral）經文歌（Motet）聖詩歌（Psalm）讚歌（Hymn）彌撒（Missa）鎮魂曲（Requiem）等都是以聖詩中的詩篇和散文作爲讚美神的歌詞，其中的彌撒和鎮魂曲，是大規模的且有許多藝術的音樂名曲殘留到現在，如裴德芬（Beethoven, L. van）的莊嚴彌撒（Missa solemnis）勃拉母士（Brahms, J.）的德意志鎮魂樂（Deusches requiem）等是。

受難曲（Passion）是基督受難的故事與劇的組合而編成的宗教樂始於

八世紀僅以布教於一般民衆爲目的，至巴哈（Bach, J. S.）而大成，他的馬

太受難曲（Passion according to St. Matthew）及約翰受難曲（Passion

according to St. Johann）最爲著名。

神事劇（Oratorio）或減稱神劇與世俗的歌劇同爲最大的

聲樂曲，它們的發生的時代也相同的，在音樂和劇的樣式的結合的一點上

說起來它們的出發點又是相同的，不過歌劇在舞臺上日益發達神劇日益

離開舞臺而至絕緣動作亦委諸想像神劇本是和受難曲同樣以布教爲目

的，專演聖書中事蹟的音樂劇含有獨唱合唱用風琴和管弦樂伴奏其後廢

去了扮演不用背景祇有音樂演奏了神事劇的作品如:巴哈的聖誕劇（Ch-

ristmas）亨代爾（Handel, G. E.）的救世主（Messia）罕頓（Haydn, J.）的

天地創造（Creation）裴德芬的愛爾陪爾格的基督（Christus am oelber-

ges）孟得爾仲（Mendelssohn, F.）的聖保羅（St. Paulus）及十九世紀末

葉法國作曲家富郎克（Franck, C.）的悔恨（Ruth）贖罪（Redemption）至

福（Beatitude）等都是富於宗教的情操表現纖細純潔的名作.

世俗的聲樂曲　以下再述世俗聲樂曲的大概：

唱詠曲（Cantata）或譯作交聲曲音譯作康忒忒和器樂的交響曲（Sona-

ta）相像，一則有歌的意味，一則祇有響的意味，是聲樂的大曲現代的唱詠

曲形式較古代自由有合唱獨唱重唱幷含有器樂伴奏的，差不多和小歌劇

相像了；惟唱詠曲是叙情的不含叙事的劇的要素又不要舞臺的裝置。巴哈

有許多名作歌詞有宗教和世俗的兩種。

康作耐（Canzone）以民謠曲爲基礎的四部合唱曲十五六世紀流行的

形式最初把民謠的旋律置於中音部配置華麗的高音部其後以此爲主編

成四部曲曲後有附有獨唱曲及器樂伴奏的形式小的康作耐叫康作耐他

（Conzonetta）

華想曲（Romance）甜密的叙情歌曲。

歌謠曲（Lied）敘情詩和音樂的結合就是我們平常所謂唱歌曲英語爲

Song，法語爲 Chant 歌謠曲以德國最發達，所以德語 Lied 最多用他的起

源是民謠曲伴着詩的發達，歌謠曲亦次第發達，經過藝術化成爲藝術的一

種形式他的作法可分爲兩種一種是民謠曲（Folk-Song），是民間固有歌

謠曲，各有特種的趣味，形式和內容較爲簡單，如俄羅斯的伏爾加船夫曲（

Song of the Volga boatman）意大利的賞塔羅濟亞(Sante Lucia）愛爾蘭

的最後的薔薇（The last rose of summer）都是由民謠編曲的。又有一種

並非民間自然產出而由音樂家故意模仿民謠而作的模仿民謠曲如西哈

（Silcher, F.）所作的羅勒萊(Loreley)，福司德（Foster, S. C.）所作的老

黑喬（Old black Joe）與民謠曲一樣爲世人所傳誦。一種是藝術的歌謠曲

（Art song）注重詩的表現，詩的情緒的十九世紀前半德國有名的作曲家

修陪爾德（Schubert, F. P.）在三十一年的短生涯中作成八百曲以上的歌

謠曲，情感非常豐富表現非常適切被尊爲『歌謠曲之王』。如魔王（Erlkö-

nig）野薔薇（Heidenroselein）冬之旅（Winterreise）聽哪那雲雀（Hark

the lark）阿凡馬利亞（Avec maria）最爲著名。在修陪爾德以次，有修滿

（Schumann, R.）孟德爾仲華爾夫（Wolf, H.）福淚之（Franz, R.）等

來開拓德國歌謠曲十九世紀到現代法國對步西（Debussy, A. C.）福來

（Faure, G.）巴束（Baton, rhens）等的努力，更開新領域使藝術歌謠曲有

纖細的情緒微妙的色彩，創造象徵的雰圍氣列座於最高藝術的殿堂。

牧歌（Madrigal）爲十六世紀意大利發達出來的一種民謠曲曲趣柔美

樸素內容多是關於戀愛的普通爲五部的合唱曲本爲聲樂曲其後有作爲

器樂獨奏曲的。

民歌（Ballad）是一種敍事的歌謠曲，由單音或複音組成，最初以舞蹈為伴的歌其後以鋼琴或管弦樂做伴奏。

詠嘆調（Aria）為神事劇歌劇唱咏曲中所用的純粹敍情的獨唱曲用管弦樂作伴奏的，獨立在演奏會用的叫康守爾式阿利亞（Concert aria）以為區別。形式小的叫小詠嘆調（Arietta）或 Cavatina 形式最大的叫大詠嘆調（Grand Aria）或 Da capo aria 大詠嘆調是三部分成功的，最初部分充分發揮歌者聲音的技倆第二部在歌的方面比較靜些顯出伴奏管弦樂變化的豐富第三部是第一部的反復 Da capo 就是反覆的意思以最初一部的聲音更加豐富施以聲樂上的修飾詠嘆調在歌劇中最為發達用作劇中人物達到感情高潮時的發露有誇奈的意味他的本質和忠實表現詩的情感的歌謠曲是不同的。在意大利歌劇中，詠嘆調的聲樂的技巧，非常重視，把主旋律行種種的變化特別表示歌者的技巧，或用一個母音由歌者全部的音域

來唱，或用極端的高聲，在羅西尼（Rossini, G. A.）多尼則諦（Donizetti, G.）的歌劇中常可見到。到了華柯耐爾（Wagner, R.）改革歌劇以後，已不偏重此種旋律的技巧了。到對步西更進一層他的傑作樂劇彼來阿司與梅利賞特（Pelleas et melisande）中全曲廢除特殊的旋律從言語自然的抑揚來作曲了。

　宣叙調（Recitative）是依據言語自然的抑揚，加以旋律節奏的技巧，成爲朗誦體的曲調，好像散文的歌調。這種形式是和歌劇的發生相件而起的。創用這種聲樂曲形式的是孟台凡第（Monteverdi）後來史卡拉諦（Scarlatti, D.）再配上器樂伴奏，更生光彩，到近世的華柯耐爾對於宣叙調伴奏的管弦樂非常重視。

　詠叙調（Arioso）劇中人物的感情漸次達到高潮，從宣叙調移到詠嘆調時，中間部分的短小敘情的旋律就所謂詠叙調。

歌劇　以上所述是聲樂曲大體的輪廓，以後再述歌劇的大概。

歌劇（Opera）是以聲樂曲伴着立體的舞臺人物的動作科白扮演，而成的綜合藝術。一方面再用管弦樂始終一貫的演奏卽劇和音樂相結合的藝術歌劇的起源，在十六世紀末葉的意大利，當時適値文藝復興運動開始學者都注意於希臘文藝的研究，以弗羅稜斯（Florence）的貴族巴爾第（Ba-rdi, G.）做中心，集合同志悲李（Peri, J.）苦心地創作最初的歌劇。到了十八世紀中經過格羅克（Gluck, C. W.）的改良經過十九世紀華柯耐爾的革命它的價值更加增高歷來的大音樂家都爲歌劇盡力不少如：莫札爾忒（Mozart, W.）羅西尼（Rossini, G. A.）韋白（Weber, G. M.）多尼則諦許德洛司（Strauss, R.）對步西顧大（Godard, B.）比才（Bizet, G.）佛迪（Verdi, G.）波羅定（Borodin, A. P.）朴起尼（Puccini, G.）等可算作第一流的歌劇作家歌劇的組織在音樂方面屬於器樂的有序曲（Overture）前

奏曲（Vorspiel）間奏曲（Entract）──詳見下節──屬於聲樂的，有合唱重唱齊唱獨唱等。

獨唱在歌劇中最為重要，有宣敍調和詠唱調及小詠唱調等宣敍調是劇中的科白近於普通會話的旋律詠唱調是主要人物的獨唱，最使人注意而最有精彩的歌調。此外再加入聲樂中的康作耐華想曲牧歌等器樂中的舞曲（Ballad）進行曲（March）等複雜的組成歌劇。

歌劇的種類大體可分為正歌劇（Opera seria）和喜歌劇（Opera buffa）二種。正歌劇有真面目和悲壯的內容全部常依音樂進行，極少插入普通的對話。在法國叫做大歌劇（Grand opera）或單稱歌劇（Opera）。喜歌劇有愉快或滑稽的內容歌間多用對話，全部也有用音樂來統一的，劇終大都用歡樂的結束。在法國稱為 Opéra comique，德國稱為 Operette 或 Singspiel，英美稱為 Light Opera 或 Opertta. 又折衷正歌劇和喜歌劇的，一種歌劇叫做正牛歌劇（Opera semi seria）以真面目為主要題材混入滑稽的插話以

上的種類，是一般歌劇的名稱近代的作曲家，有依自己的主張，用獨特的名

稱來稱他自己的作品，如多尼則諦的 “Lucia Di Lammer Moor”，叫做悲

歌劇，佛迪的 “Otello” 叫做敍情的喜劇 “Aida” 叫做浪漫的大歌劇，華柯耐

爾稱他自己的歌劇，叫做樂劇（Musik drama）等。

樂器的分類　　能够發生音樂上所用的音彈奏樂曲的器具，叫做樂器

（Instruments）這種用樂器所奏的音樂叫做器樂（Instrumental）樂器是伴

着音樂一直進步到現代它的種類，非常的多。加上各國各地方色彩的民衆樂

器，其數目更多不勝枚舉了。分類的方法，有三種標準，一種是根據發音體的性

質從音響學做立脚點的分類法，如弦的振動，管內空氣的振動，簧的振動棒的

振動膜的振動板的振動等六大類。一種是根據音樂基本要素的分類法，如旋

律樂器和聲樂器節奏樂器等三類。還有一種是根據樂器奏法的分類法，通常

的分類，都採用此種，如：

弦樂器（Stringed Instruments）

吹奏樂器或管樂器（Wind Instruments）

打樂器（Instruments of percussion）

鐘樂器（Keyed Instruments）

器樂的組織　器樂有獨奏重奏合奏等的分別獨奏是某一樂器單獨演奏的，如梵華林獨奏，鋼琴獨奏等。重奏是二種以上的樂器組合演奏的，如二重奏（Duet）二個梵華林或梵華林和鋼琴三重奏（Trio）：梵華林梵華拉和采羅，或鋼琴梵華林朵羅四重奏（Quartet）第一第二梵華林和梵華拉采羅，或鋼琴梵華林梵華拉采羅五重奏（Quintet）第一第二梵華林第一第二梵華拉和采羅等。合奏是多數樂器組合演奏的，如用弦樂器合奏的叫弦樂合奏（String orchestra）。木管樂器合奏的叫木管合奏（Wood-wind orchestra）黃銅管樂器合奏的，叫黃銅（金）管合奏（Brass orchestra）。又木管及黃銅管等吹奏樂器，加入打樂器的合奏叫軍隊樂（Military band）或吹奏樂合弦樂器吹奏樂器

打樂器等的合奏，叫管弦樂．

管弦樂　管弦樂原名奧開司篤來（Orchestra），原意是舞蹈場，指古代的希臘劇場舞台前面最近觀衆的地方合唱隊在此或歌或舞到文藝復興時代從古代希臘劇的復活有所謂歌劇場，那時候舞臺的前方和觀客席的中間，伴奏者坐的地方叫奧開司篤來後來又推廣爲演奏者自身的名稱到了現代，所謂奧開司篤來，是指弦樂器管樂器打樂器合奏的團體及劇場內奏管弦樂的地方和管弦樂所奏的音樂等的統稱了．

管弦樂又依取用樂器的多少分爲大管弦樂（Large orchestra）小管弦樂（Small orchestra）二種．

管弦樂的起源甚古，到了中世紀全盛的教會音樂告終歌劇神劇勃興起來，管弦樂的用途就次第發達一方面又因器樂曲的獨立從一二種樂器的奏鳴樂引進應用管弦樂的交響樂（Symphone orchestra）在十七世紀以前的

管弦樂，各樂器的音量和音色的配合，尚屬幼稚到十八世紀經罕頓莫札爾忒等的改進才確立近代管弦樂的基礎其後日益發達加入多量的樂器十九世紀法國的陪遼士（Berlioz, H.）德國的華柯耐爾的努力為規模更加壯大組織更加複雜成為現代的管弦樂。

歐美大管弦樂隊的人員普通從八九十人到百人以上大都市中常有二三隊大管弦隊舉行演奏至於管弦樂隊的組織和樂器的配合須由指揮者（Conductor）的意見和樂曲的性質來定現在試以紐約非爾哈阿莫尼（Phil. harmony）管弦樂團的組織舉列如左：

第一梵華林(First violin) ……18人	第二梵華林(Second violin) ……18人
梵華拉 (Viola) ……14人	朶羅(Cello) ……14人
達勃爾倍司 (Double-bass) ……14人	非頹志(Flute) ……3人
濕篳(Oboe) ……3人	英吉利號 (English-horn) ……1人

克拉里耐特（Clarinet）..............3人

志朗排志(Trumpet)或
可而志(Cornet)..............8人

低音邱巴(Bass-tuba)..............1人

大鼓（Bass-drum）
鐃鈸（Cymbals）}1人

巴宋（Bassoon）..............3人

抓(Horn)..............4人

志隆蓬(Trombone)..............3人

丁怕尼一對(Timpani)..............1人

哈潑(Harp)..............1人

全團所用的樂器計十八種，演奏者百〇五人。一八八二年的紐約音樂祭

由托馬(Thomas, T.)指揮的管弦樂隊取用的樂器多至二十六種，演奏者有

三百〇八人之多，第一第二梵林華各用到五十個梵華拉采羅各用三十六個，

達勃爾倍司用四十個他的偉大可想而知了。

管弦樂樂器的配列，亦因指揮者及場所的關係而異，大體最近指揮者的

是弦樂器次木管樂器其後爲黃銅管樂器最後列爲打樂器下圖是賽伊特爾

(Seidor, A.)爲非爾管弦樂隊配定的格式：

18　丁柏尼爾
17　小鼓
16　大鼓
15　△　打擊樂器巴
14
13　可
12　批
11　+　金屬銅樂器
10　克拉御樂器
9　里武御
8　用
7　□　木管樂器
6　吧蘭勒
5　朱爾武
4　第二樂器
3　第一樂器
2　拉樂器
1
0　○　指揮者

管弦樂中的總譜表（Score），是樂譜中最複雜的，由十幾行到二十行以

上的譜表相聯絡各樂器每個的演奏和全體的合奏，同時都能看出來普通最

上部是木管樂器類次黃銅管樂器類，再次打樂器類及哈潑以下爲弦樂器類，

若是協奏曲（Concerto）等加入獨奏樂器的或有聲樂的獨唱合唱的，這種譜

表都加入打樂器和弦樂器之間。如：

類別	樂器
管（木管）	弗柳忌
	播漥
	克拉里耐特
	巴宋
黃銅管樂器	法蘭西枕
	忌朗排忌
	忌隆蓬
	邱巴
打樂器	丁怕尼等
獨奏或聲樂	哈潑
絃樂器	第一梵華林
	第二梵華林
	梵華拉
	朵羅
	達勃爾倍司

管弦樂是多數演奏者結合的團體，必須有一指揮者來統一它合奏的有

指揮者，起源甚古，不過那時候指揮者的職務只是司音樂的拍子，責任沒有今日管弦樂指揮者的重大。管弦樂發達後，才需要對於各種樂器有充分的知識，對於演奏的樂曲有正確的理解力，能統一全體提示樂想聰明練達富於感性的指揮者；俟巨大複雜的管弦樂隊演奏得像一個樂器一般。換句話說指揮者好像是彈奏鋼琴的人，各種樂器好像鋼琴的各鍵，用樂隊的各員來代他的十指，指揮者的重要就可不言而喻了。現代著名的指揮者如：法國的哥羅爾（Gaubert, P.）裴阿篤（Baton, R.）德國的許德洛司華因克爾得耐（Wein-gartner, F.）生於俄國的柯賽梵子克伊（Kussevitzky, S.）司篤柯烏司開伊（Stokowsky, L.）義大利的篤司開尼尼（Toscanini, A.）英國的華特（Wood, H.）等，數年前去世的尼克西（Nikisch, A.）是生於匈牙利的有名指揮者。

器樂曲的種類　　器樂曲的種類甚多，分類的方法亦有種種在便宜上，可分爲形式的器樂曲和內容的器樂曲兩大類。但是所謂形式的和內容的兩

者並不是徹底的區別，以形式為主的器樂曲，我們在曲中也可以感到內容如

何，尤其是裴德芬以後浪漫派音樂家的作品，在傳統的形式中注重於主觀的

表現，形式的變化較為自由。又如純粹的標題樂亦須應用種種的形式同一形

式又因時代和人的關係，有種種的變化和進展，並不是一律墨守舊法的，不過

用形式的和內容的作為大體的標準，分器樂曲為兩類，使欣賞和學習的人們

得到便利。茲先述形式的器樂曲。

形式的器樂曲　有下列的幾種：

朔拿大（Sonata）或譯作奏鳴曲是形式的器樂曲中最進步的，最初亦和

康忒忒（Cantata）對於聲樂曲一樣，單祇有器樂曲的意味，其後才成為特

有形式的器樂曲的名稱。中途經過種種進化的階段，在十七世紀的朔拿大，

不過像數種舞蹈曲同調組合成的組曲（Suite）一樣，到了史卡拉諦巴哈始

有一定的形式，巴哈的兒子哀曼紐兒巴哈（Bach, P. E.）確定了此種形式

的基礎又經窂頓莫札爾忒的整理，裴德芬的努力，方才完成朔拿大的組織，

普通有四個樂章（Movement）其中的第一樂章最爲重要即應用前面第七

章所述的朔拿大形式，其他的樂章如下表：：

朔拿大 {
第一樂章——朔拿大形式（普通快速調Allegro）

第二樂章——歌謠曲形式（敍悄的緩進行）

第三樂章——梅奴愛（Minuet）或詩開爾作（Scherzo）等的舞曲（形式是歌謠形式

第四樂章——旋轉曲（Rondo）形式或朔拿大形式（Allegro或Presto等急速進行）
}

輕快進行）

以上的各樂章，並不完全獨立，而是互相關聯的，第四樂章普通爲第一樂

章的反覆朔拿大不一定由四樂章組成亦有由第一第二二樂章組成的，有

許多是略去第三樂章由三樂章組成的，朔拿大在形式上好像是三部歌謠

形式的擴大即第一樂章相當於歌謠形式的第一部，第二樂章是對照部第

三及第四樂章是第一部的反覆。在它的內容上說起來第一樂章好像悲壯

的戰鬥第二樂章好像慰安的休息後面的樂章好像增加新的力量與以照
應若是把這等的內容的連鎖性更加密接統一起來而呈新面目的朔拿大，
如萌芽於裴德芬後期的作品由近代法國大名家富郎克繼承了發達的聯
環形式（Forme cyclique）的朔拿大都用第一樂章主要的主題加以多少
的變化成爲各樂章使全曲統一。裴德芬以後的朔拿大各人有多少的變化，
到了現代形式更爲自由了。朔拿大常是爲獨奏樂器而作的，其中以披雅娜
朔拿大最多，此外有梵華林與披雅娜二重奏的朔拿大采羅披雅娜的朔拿
大等小規模的朔拿大叫做朔拿諦乃（Sonatina）。

生風尼（Symphony）意譯作交響曲，是擴大朔拿大的規模爲管弦合奏
所作的曲 Symphony 是共同發響的意思本來廣用於各種器樂合奏曲到
後來才限定了一種形式作成交響曲形式的基礎的從奧大利的罕頓經過
莫札爾忒到裴德芬此種形式大爲發達獲得器樂曲中最高的位置。裴德芬

完成罕頓的交響曲形式，充滿深奧主觀的內容開拓其後勃興的浪漫派的

道路他作成九個交響曲其中第三英雄交響曲（Heroic symphony）第五

運命交響曲（Fate symphony）第六田園交響曲（Pastoral symphony）第

九合唱交響曲（Choral symphony）都是非常有名的第六的田園交響曲，

在各樂章的開始附加『到了田園時愉快的印象』『小川畔的景色』『

農夫的歡宴』『大雷雨』『暴風雨後牧人感謝神明』等標題句，以暗示

描寫的內容第九合唱交響曲以詩人席勒的讚歌爲基礎而作成的後半有

獨唱及合唱曲在交響曲中導入聲樂以此爲始交響曲的作家，在裴德芬以

後，有孟得爾仲修陪爾德修茫勃拉母士等德國作曲名家及法國的陪遼士

（Berlioz, H.）匈牙利的李斯德（Liszt, F.）等他們更創始新的生風尼就是

在生風尼中加入聲樂備有指示內容標題的，又可叫做交響詩（Symphonic

Poem）。近代交響詩的作曲家德有許德洛司法，有對步西俄有斯克里阿平

（Scriabin, A.）等向各方面開拓表現的範圍更加廣闊而深奧了。

室樂（Chamber music）在室內奏的音樂區別於敎會音樂野外音樂劇場音樂的稱呼，其後在此名稱的內容加以限制，普通不加入獨奏曲及聲樂曲，至少二人以上至多八九人以內的器樂合奏，各樂器必須獨立具有同等的資格，每一樂器祗限一人演奏，各部須有獨奏部，室樂的曲大抵爲朔拿大形式作成的，其中最多的爲弦樂四重奏（String quartet）用兩個梵華林，一個梵華拉一個采羅組成的，二個梵華林一個叫第一梵華林（First violin），一個叫第二梵華林（Second violin），雖同爲一種樂器但它們所負的責任是不同的。此外有披雅娜三重奏（Piano trio）是用披雅娜梵華林采羅三種樂器以披雅娜爲中心的稱呼，其他的五重奏六重奏……等都用弦樂器，管樂器披雅那哈巴等樂器適當組成的。

協奏曲（Concerto）又稱競奏曲司伴曲用披雅娜，梵華林采羅等獨奏樂

器一種，和管弦樂伴奏組成的獨奏樂器和全部管弦樂是相對立的一呼一答充分表現獨奏樂器的能力的樂曲，協奏曲大體為交響曲的形式普通除去第三樂章的詩開爾作（Scherzo）成為三樂章。第一樂章和第三樂章近於終了的部分，加入裝飾奏（Cadenza）Cadenza 用於聲樂就是獨奏者充分發揮技巧的部分用於器樂這時候全管弦樂沈默着，祇有一獨奏樂器奏其妙技，本來的裝飾奏，須由獨奏者卽興的演奏其後有由作曲家先寫作好或由演奏者預先寫定長大的裝飾奏，大抵依此樂章的主要主題作成的名手所奏很有趣的裝飾奏，亦有附於原曲出版，以備其後的演奏家演奏音樂會節目上亦有記明『梵華林協奏曲某某用某某的裝飾奏』的。所以裝飾奏是協奏曲的一種特徵並非無意味的裝飾小組織的協奏曲叫做小協奏曲（Concertino）。

變奏曲（Variations）或稱替手曲照前述變形（Variation）的形式做成

的，用民謠等作主題，加以裝飾的編曲。

遁走曲（Fugue）即賦格曲他的形式已在第七章說明可成爲獨立的樂曲，和其他樂曲的一部分。

舞蹈音樂（Dance music）伴着舞蹈的音樂都叫舞蹈音樂以運動或跳躍爲目的，它的特徵全在拍子和節奏種類甚多以進步的結果，有些離開了舞蹈，變爲一種獨立的有特別形式的器樂曲了。茲分述一般的舞蹈曲如下：

華爾資（Waltz）即圓舞曲，是四分之三拍子的舞曲爲十九世紀歐洲大盛行的社交舞是德國的代表舞曲趣華麗輕快實用的華爾資舞曲，要推維也納的許德洛司及其子立却特許德洛司（Strauss, R.）最爲著名，被稱爲華爾資曲之王波蘭作曲家曉邦（Chopin, F.）所作的，最爲優秀，被認爲非常藝術的華爾資曲。

梅奴愛（Minuetto）是法國的古舞蹈曲四分之三拍子有典麗的風格。

十八世紀頃非常盛行被取入朔拿大和生風尼中.

普羅耐司（Polonaise）起於波蘭的四分之三三拍子的華麗舞蹈曲，曉邦所作藝術的普羅耐司最爲著名.

馬治而卡（Mazurka）從波蘭民謠起來的舞蹈曲其後經過德國到法蘭西，大盛行於巴黎擴至全歐四分之三拍子富於熱情的舞蹈曲亦以曉邦的作品最爲馳名。

樸爾卡（Polka）一八三〇年左右起於波希米亞的舞曲現已通行各處，用輕快的四分之二拍子。

茄伏忒（Gavotte）優美的法蘭西古舞曲普通用二分之二或四分之四拍子。

古浪特（Courante）法意的古舞曲速度很快多爲三拍子。

其格（Gigue）法國的古舞曲用急速活潑的拍子。

薩拉旁特（Sarabande）西班牙古舞曲，三拍子莊重的曲風。

塔浪推拉（Tarantella）意大利的塔浪推市（Taranto）創始的舞曲，八分之六拍子急速進行，據傳說該地有一種毒蜘蛛叫‘Tarantula’人被咬後必須要跳激烈的塔浪推拉舞才可消毒。

阿蘭曼特（Allemande）德國的流暢舞曲二拍子或四拍子。

探戈（Tango）一九一一年起於南美阿羅受且的新舞曲用四分之二的緩拍子，經過西班牙到了巴黎變更舞蹈的形式從此流行於全世界前者稱為『阿羅受且探戈』後者稱為『法蘭西探戈』。

爵士（Jazz）這個叫它舞蹈曲還不如叫它音樂的一種這種音樂是發生於美國的黑人的民謠的，世界大戰時方才盛行多用切分法有強烈的節奏。

狐步（Fox trot）一九一四年始行的四分之四或二分之二拍子的舞

蹈曲，代十九世紀的華爾資，支配現代社交舞蹈界的舞曲。

却爾斯登（Charleston）現代美國盛行的舞曲四分之二拍子。

旋轉曲（Rondo）是發達了的舞蹈曲依上所述的旋轉曲的形式（Rondo form）作曲的。用於朔拿大或生風尼曲中或作成獨立的樂曲。

組曲（Suite）四個或四個以上特徵相異的舞蹈曲依緩——急——緩——急的順序組合成功的，各舞蹈曲寫作同調朔拿大是由此進化的最初的通例，用德國的阿蘭曼特法國的古浪特（Courante）西班牙的薩拉旁特法國的其格（Gigue）四種舞蹈曲，此等組曲富有異國的風格其後又加入法國的茄伏武梅奴愛等更取用華爾資樸爾卡等，到了近代組曲的組合非常自由了。却伊可夫司基（Tschaikowski, P. I.）的割胡桃者（Casse-Noisette）比才的阿爾爾之女（L' Arlesiennt）等組曲最寫著名。

行進曲（March）在進行時用以統一多數人的步伐和情調的也可以看

作舞蹈曲的一種。他的起源，遠在希臘的祭典時其後取入希臘悲劇中，用於

合唱隊之際；十七世紀的後半法國劉利（Lully, J. B.）才用進行曲於歌

劇中同時作曲家古普浪（Couperin, F.）又為披雅娜的前身當時的有鍵

樂器克拉惟可獨（Clavichord）作行進曲從此行進曲始成為獨立的器樂

曲以後逐漸發達成為今日的行進曲。梅以爾拔（Meyerbeer, G.）的戴冠式

行進曲（Cor. nation March）裴德芬曉邦的送葬行進曲（Funeaal march）

修陪爾德的軍隊行進曲（Militalry march）孟德爾仲的結婚行進曲（Wed-

ding, march）、最為著名。

　　內容的器樂曲　　形式的器樂曲大概已如上述，茲再分述內容的器樂

曲如下：

　　交響詩（Symphonic poem）音詩（Tone poem）音畫（Tone picture）等，

都是在曲上標立題目，而用一種特殊的描寫法的標題音樂。

序曲（Overture）現在有形式的內容的兩種。形式的序曲，稱爲演奏會用的序曲（Concert overture）是用簡單的朔拿大形式作成的。內容的序曲就是歌劇的序曲，最初祇在開幕前演奏與歌劇的內容無關係由三樂章組成的獨立器樂曲其後次第發達暗示劇的內容，使觀衆先明瞭一些劇的內幕，曲的長短不一，華柯耐爾初期以前的歌劇序曲都很長大，以後漸次短小了。

此外尚有一種祭典的序曲，如俄國却伊可夫斯基的有名的序曲一八一二年（Overture 1812）是描寫俄國擊退拿破崙的事件可以算作標題音樂這曲是爲國民大祭典做的。

幻想曲（Fantasy）自由的器樂形式，通常以一主題爲主隨作曲者的幻想與以變化作成的，一般多用緩徐的拍子。

即興曲（Impromptu）本來是即興演奏的意思，後來定爲曲的名稱普通對照三部歌謠形式寫的披雅娜曲多快速的速度，曉邦修陪爾德的作品，最

為有名。曉邦死後才發表的幻想即興曲（Fantaisie-Impromptu），是即興曲

和幻想曲的結合，前部和後部急速如珠滾玉盤一樣的部分是即興曲中部

緩如歌唱一樣的部分是幻想曲。

夜曲（Serenade）此名稱在從前是器樂聲樂兩方面所通用的器樂方面，

指夜間在室外演奏的音樂用輕快舞蹈曲風的數個短樂章組成近來戀愛

的敘情的梵華林獨奏和獨唱曲都用這名稱了。

夜想曲（Notturno）最初和夜曲（Serenade）相同，為數樂章組成的管樂

器或弦樂器合奏曲的名稱其後飛爾德（Field, J.）作了十餘首敘情的披

雅娜曲即用夜想曲的名稱頗受世人歡迎，曉邦繼承着用這形式做成許多

著名的夜想曲，曲中充滿華麗憂鬱的情感最爲動人是主要用歌一樣的旋

律編成的梵華林獨奏曲。

無言歌（Song without word）孟得爾仲所創始的披雅娜曲，不用歌詞

而能表出歌的意義來的敍情音樂。後人在孟得爾仲所作的無言歌上，往往

附有『狩歌』『織歌』『春歌』等名稱。

民歌（Ballad）同聲樂中所述的一樣，本來是伴着舞蹈的歌謠曲，後來變

為一種有故事風想像內容的器樂曲的名稱，曉邦的民歌最為著名。

前奏曲（Prelude）最初歌劇開幕前或他種大樂曲演奏前，先奏一形式

簡短的器樂曲，稱為前奏曲，後來亦具有獨立性質了。曉邦為披雅娜所作的

二十五首前奏曲非常有名。

間奏曲（Intermezzo）最初是介於曲與曲的中間，或歌劇幕與幕的中間

的小器樂曲，表示兩幕的推移暗示事件的經過後來變為獨立的樂曲。

諧謔曲（Scherzo）晉譯為詩開爾作，在古昔本為曲趣諧謔的樂曲，裴德

芬的朔拿大和生風尼中，慣用此曲普通為三部形式，曉邦曾為披雅娜獨奏

作成四個獨立的斯開爾作，非常著名形式較為複雜。

悲歌（Elegy）含有憂鬱悲痛的情調的小器樂曲，馬斯內（Massenet, J.）的悲歌最著名。

華想曲（Romance）船歌（Boat song）搖籃歌（Cradle song）等都是從歌謠曲轉入器樂曲的，各有保持名稱的曲趣。

［如悲歌，魔王，羅勒萊，夜曲，夢幻曲等可參看錢歌川編世界名歌選。］

問題

一　聲樂和器樂怎樣分法？其起源如何？

二　解說獨唱，合唱齊唱，重唱伴奏合奏的不同。

三　宗敎曲和世俗曲，民謠曲和藝術的歌謠曲有甚麼不同？其代表作有那幾首？

四　說明歌劇的起源和經過弦樂的歷史和組織。

五　最普通朔拿大的組織怎樣的？風尼與朔拿大有何分別？

六　解說下列的樂曲的名稱：(1)梅奴愛，(2)探戈，(3)進行曲，(4)序曲，(5)即興曲，(6)夜想曲和夜曲，

附錄　參考書目

一　音樂的基礎知識（朱穌典編中華書局發行）

二　音樂通論（柯政和編北平中華樂社發行）

三　音樂常識（豐子愷編亞東圖書館發行）

四　普通樂學（蕭友梅編商務印書館發行）

五　音樂ＡＢＣ（張若谷編世界書局發行）

六　作曲法初步（朱穌典徐小濬編開明書店發行）

七　對譜法（王光祈編中華書局發行）

八　歐洲音樂進化論（王光祈編中華書局發行）

九　音樂家和音樂家的故事（張鍰巽編中華書局發行）

一〇　世界大音樂家與名曲（豐子愷編亞東圖書館發行）

一　西洋製譜學提要（王光新編中華書局發行）

二　和聲學大綱（吳夢非編開明書店發行）

三　西洋樂器提要（王光新編中華書局發行）

四　音樂概論（田邊尚雄編）

五　樂式論（信時潔等編）

六　唱歌法及發聲法（草川宣雄編）

七　音樂原理（田邊尚雄編）

八　Spalth:—The commonsense of music

九　P. C. Buck:—History of music.

二十　W. Parkhurst:—Anatomy of music

二十一　Percy Goetchius:—Exercises in melody writing

二十二　William Pole:—Philosophy of music

中文名詞索引

以筆畫多少為次序

西 文 名 詞 索 引

中華藝術叢書
音樂概論

1912

作　　者／朱穌典　編
主　　編／劉郁君
美術編輯／鍾　玟

出 版 者／中華書局
發 行 人／張敏君
副總經理／陳又齊
行銷經理／王新君
地　　址／11494 臺北市內湖區舊宗路二段181巷8號5樓
客服專線／02-8797-8396　　傳　真／02-8797-8909
網　　址／www.chunghwabook.com.tw
匯款帳號／兆豐國際商業銀行　東內湖分行
　　　　　067-09-036932　中華書局股份有限公司

法律顧問／安侯法律事務所
製版印刷／百通科技股份有限公司　海瑞印刷品有限公司
出版日期／2017年3月臺三版
版本備註／據1980年2月臺二版復刻重製
定　　價／NTD 320

國家圖書館出版品預行編目（CIP）資料

音樂概論 / 朱穌典編. ― 臺三版. ― 臺北市：
中華書局，2017.03
　　面　; 公分. ― （中華藝術叢書）
　　ISBN 978-986-94040-3-7(平裝)

　1.音樂

910.1　　　　　　　　　　　　　　105022422